V

LES TABLEAUX

DU

MUSÉE DE NAPLES

Paris. — Imprimé chez Jules Bonaventure,
55, quai des Grands-Augustins.

LES TABLEAUX

DU

MUSÉE DE NAPLES

GRAVÉS AU TRAIT

PAR LES MEILLEURS ARTISTES ITALIENS

TEXTE

PAR

FRANÇOIS LENORMANT

SOUS-BIBLIOTHÉCAIRE DE L'INSTITUT.

PARIS

A. LÉVY, LIBRAIRE-ÉDITEUR

29, RUE DE SEINE, 29

1868

PRÉFACE

Le Musée de Naples est surtout célèbre par ses collections d'antiquités et par les trésors de tout genre dont l'ont enrichi les fouilles d'Herculanum et de Pompéï. Mais il n'est guère moins remarquable par sa galerie de tableaux, qui tient sans contestation possible le troisième rang parmi celles de l'Italie, après les Musées de Florence et de Rome. Ce sont les principaux tableaux de cette admirable galerie dont nous donnons un choix dans cet album, qui rencontrera, nous n'en doutons pas, un accueil favorable auprès de tous les amis de l'art. Rien de plus utile en effet que de populariser, par des publications d'un prix facilement abordable pour toutes les bourses, la reproduction des chefs-d'œuvre des grands maîtres. Exécutées à Naples, même sous les auspices de l'ancien gouvernement, par les meilleurs artistes de l'Italie, les gravures au trait que comprend le pré-

sent volume sont très-supérieures à celles qu'on a l'habitude de rencontrer dans les recueils du même genre, et offrent toutes les garanties désirables d'exactitude dans l'imitation du style des différentes époques.

La majorité des tableaux compris dans notre choix provient de la fameuse galerie Farnèse, passée par héritage à la couronne de Naples au commencement du xviii^e siècle, sous le règne de Charles III. Les plus grands maîtres de la grande époque, Raphaël, Corrége, Titien, y sont représentés par des morceaux d'une importance capitale. Les maîtres du second ordre y figurent aussi avec honneur, et les œuvres de quelques-uns d'entre eux, comme par exemple le Parmesan et Schidone, ont dans la collection napolitaine une importance qu'ils n'ont nulle part ailleurs; c'est là seulement qu'on peut juger de la véritable place qui leur appartient dans l'histoire de l'art.

La galerie Farnèse demeura pendant toute la durée du siècle dernier au palais royal de Capodimonte. C'est Ferdinand I^{er} qui, après la chute du premier empire français et de la royauté de Murat, lors de la restauration des Bourbons à Naples, la fit transporter dans le bâtiment des Studj avec les collections d'antiquité, jusqu'alors conservées au palais de Portici, et fut ainsi le véritable fondateur de ce musée napolitain qui porta bien légitimement le titre de Musée Bourbon jusqu'à la dernière révolution. Il y joignit alors un certain nombre de tableaux, dont quelques-uns d'un mérite considérable, provenant de couvents supprimés sous la domination française et d'autres qui lui furent offerts par diverses églises de Naples et de la Sicile. La plupart de ces derniers tableaux appartiennent à l'école napolitaine, qui, sans pouvoir être comptée au nombre des grandes

écoles de l'Italie, jeta cependant un certain éclat à la fin du XVIe *siècle et pendant toute la durée du* XVIIe. *Nous en avons également admis plusieurs dans notre recueil, pour donner une idée de cette école et de quelques-uns de ses maîtres, qui, comme Andrea Sabatini, son fondateur, sont à peine connus en dehors de Naples, et pourtant mériteraient une renommée plus générale.*

MASACCIO

LA VIERGE ET L'ENFANT JÉSUS

TOMASO GUIDI DIT MASACCIO

Ecole Florentine.

1
LA VIERGE ET L'ENFANT JÉSUS.

MASACCIO, né à Florence en 1401, mort dans la même ville en 1443, est le prince des *Quattrocentisti* ou peintres de la première moitié du xv^e siècle. Ses ouvrages font époque dans l'histoire de l'art, et peu d'artistes réalisèrent des progrès aussi rapides dans la marche de la peinture. « Jusqu'à lui, dit Vasari, on avait fait des tableaux d'une imitation fidèle mais froide : il fut le premier qui sut donner la vie et le mouvement à ses figures ; aucun maître de son époque n'approcha autant que lui des modernes, » c'est-à-dire des beaux temps de l'art, où vivaient les Raphaël et les Michel-Ange. Entre Masaccio et Léonard de Vinci la peinture italienne sembla reculer quelque temps avec les Lippi et les Botticelli, et les ouvrages de Tomaso Guidi sont de beaucoup supérieurs à tout ce qu'on fit pendant plus de trente ans après sa mort. Les figures y sont posées avec fermeté ; les raccourcis sont pleins de science et de vérité ; l'exécution ne laisse rien à désirer. L'air des têtes annonce un précurseur de Raphaël ; l'expression en est tellement vraie, que les sentiments des personnages se peignent jusque dans leurs moindres mouvements. Sans offrir encore l'exactitude de Léonard de Vinci, le nu est dessiné d'une ma-

nière savante, quoique pleine de naturel ; les draperies, auxquelles on ne peut reprocher qu'une trop grande recherche d'imitation, présentent des plis larges, exacts et naturels ; le coloris est vrai, plein de variété, doux et d'une harmonie admirable, et tout l'ensemble est du plus grand relief.

La Vierge que nous plaçons en tête de cette publication est un spécimen exquis du talent et de la manière de Masaccio. On y remarquera une vérité charmante et une grâce suprême dans l'attitude des différents personnages. Raphaël n'a rien produit de plus délicieusement pur que les têtes de l'Enfant Jésus et des deux petits anges qui le soutiennent sur les genoux de sa mère. Le regard de la Vierge est empreint d'une tendresse céleste, mais ses traits sont encore marqués de cet accent sévère et mélancolique qui s'observe chez les premiers peintres florentins comme dans les œuvres de l'art antique de l'Étrurie.

GIVLIO PIPPI dit JVLES ROMAIN

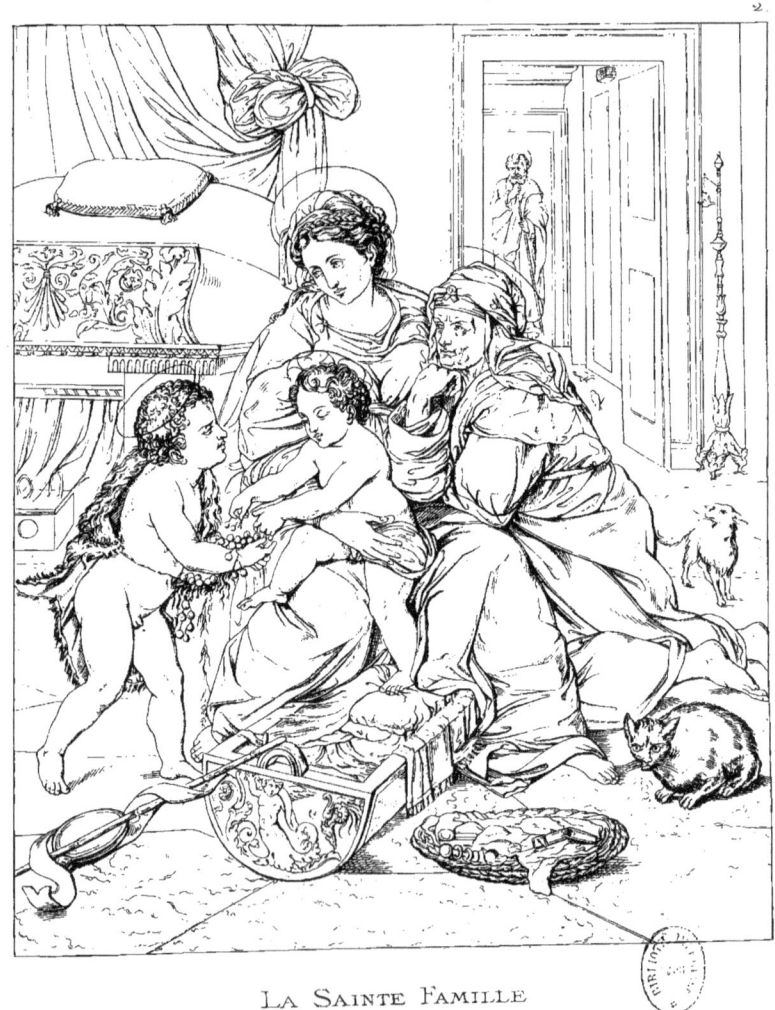

LA SAINTE FAMILLE

Imp Lemercier Paris

GIULIO PIPPI dit JULES ROMAIN

Ecole Romaine.

LA SAINTE FAMILLE.

Jules Romain, architecte et peintre, d'un égal mérite dans les deux arts, est le plus célèbre des élèves de Raphaël, celui dont le maître faisait le plus de cas. Ses œuvres principales sont à Mantoue, ville où il se retira à la suite du sac de Rome par les troupes du connétable de Bourbon. Raphaël, dans ses travaux du Vatican, fit exécuter plusieurs de ses compositions les plus importantes par Jules Romain. C'était un tempérament d'artiste d'une extrême puissance, un dessinateur habile et savant, et de la collaboration du maître et de l'élève sont sorties des œuvres d'une incomparable beauté. Mais après la mort de Raphaël, Jules Romain, livré à lui-même et n'ayant plus les directions de son maître pour corriger les côtés fâcheux de ses tendances et les écarts de son génie, tomba dans des fautes analogues à celles de Michel-Ange. Pour faire montre de sa science anatomique, il finit par s'éloigner de la nature en développant plus que de raison la musculature de ses personnages. Il exagéra la force et l'énergie, qui étaient ses qualités naturelles, aux dépens de la beauté. La grâce surtout lui manqua complétement.

La Sainte Famille de Naples, provenant de la galerie Farnèse, connue

en Italie sous la désignation vulgaire de la Vierge à la chatte, *la Madonna della Gatta,* à cause de la chatte qui se voit au premier plan, est un des meilleurs tableaux de ce peintre, un de ceux où il a su le mieux éviter l'exagération de ses défauts. C'est une œuvre belle et qui mérite d'être admirée. Mais il ne faudrait pas la mettre en parallèle avec une des nombreuses Saintes Familles de Raphaël. On verrait trop alors tout ce qui lui manque sous le rapport de la suavité religieuse et du charme.

Hauteur : 6¾ palmes.
Largeur : 5¾ palmes.

Francesco Mazzvoli dit le Parmesan

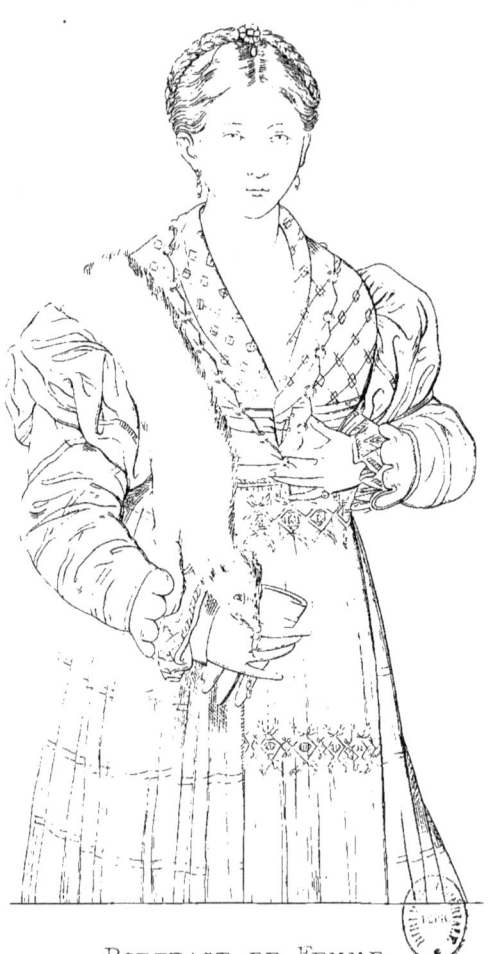

Portrait de Femme

FRANCESCO MAZZUOLI DIT LE PARMESAN

Ecole de Parme.

3

PORTRAIT DE FEMME.

Francesco Mazzuoli, né à Parme même en 1503, commença à peindre dès son enfance et fut élève du Corrége. Il acheva ses études d'artiste à Rome devant les œuvres de Raphaël, qui venait de mourir, mais dont les traditions étaient encore toutes vivantes. C'est un artiste original et d'un grand mérite, qui a essayé de concilier les principes des deux maîtres dont les exemples l'ont formé. Sa qualité dominante est la grâce, exquise souvent, quelquefois aussi poussée à l'excès, tombant dans l'afféterie et la mollesse. Il mourut à l'âge de trente-sept ans, en 1540, dans la misère et dans l'exil.

Les tableaux du Parmesan sont nombreux au Musée de Naples. Le délicieux portrait de jeune femme que nous plaçons ici, l'une de ses œuvres les plus parfaites, passe, d'après une très-ancienne tradition, pour celui de sa maîtresse. Il l'a peint en effet avec amour et y a mis toutes les séductions de son talent. On comprend facilement, du reste, comment cette femme devait être l'objet de la passion d'un peintre avant tout épris de la grâce. Le tableau provient de la galerie Farnèse.

Hauteur : 5 palmes 6 pouces.
Largeur : 3 palmes 6 pouces.

ECOLE DE LÉONARD DE VINCI

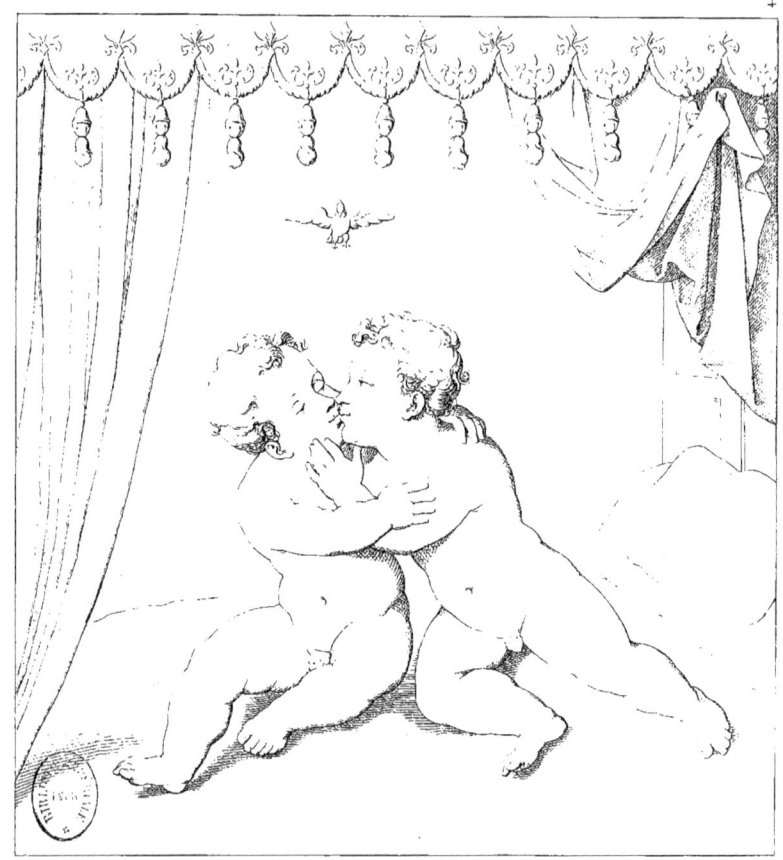

L'ENFANT JÉSUS ET S.^T JEAN BAPTISTE

Imp. Lemercier, Paris

ÉCOLE DE LÉONARD DE VINCI

4

L'ENFANT JÉSUS ET SAINT JEAN-BAPTISTE

Cette gracieuse et charmante peinture sur bois est bien évidemment le portrait de deux enfants, que l'artiste s'est plu à représenter sous les traits de Jésus et de saint Jean-Baptiste, tous deux encore dans leur plus tendre enfance, échangeant un baiser fraternel. La colombe symbolique de l'Esprit-Saint plane au-dessus de leurs têtes. On y reconnaît tous les caractères de l'école de Léonard de Vinci; mais le manque de vigueur dans le modelé et la monotonie des teintes ne permettent pas de l'attribuer au maître lui-même ni à Luini. S'il fallait absolument assigner un nom à l'auteur de ce tableau, nous prononcerions celui de Cesare da Sesto, qui fut aussi l'un des meilleurs disciples lombards du grand peintre florentin.

Hauteur : 2 palmes 4 pouces.
Largeur : 2 palmes 2 pouces.

L'ADORATION DES MAGES

ANDREA SABATINI

Imp Lemercier Paris

ANDREA SABATINI DIT ANDREA DI SALERNO

Ecole Napolitaine.

L'ADORATION DES MAGES.

ANDREA SABATINI, le fondateur de l'école napolitaine, naquit à Salerne en 1480, d'une famille de riches négociants. Elève de Raphaël, il en imita surtout la grâce et la suavité. Dessinateur correct et élégant, la qualité qui lui manque le plus est la force et la grandeur; mais l'absence de cette haute qualité est compensée par le sentiment de piété tendre et de pureté qui anime tous ses ouvrages. A ce point de vue, il reste fidèle à l'esprit de la première manière de son maître. André de Salerne a beaucoup travaillé à Naples et dans sa ville natale, où il passa la plus grande partie de sa vie; mais ses œuvres sont peu répandues ailleurs, et cette circonstance fait qu'en dehors de Naples il ne jouit pas de toute la renommée qu'il mériterait. Il mourut en 1545.

Le tableau de l'Adoration des Mages a longtemps décoré une des chapelles de la cathédrale de Salerne avant d'entrer dans le Musée de Naples. C'est un des chefs-d'œuvre du peintre, un des spécimens les plus parfaits de sa manière et de son talent. La pieuse onction de toutes les figures, la grâce virginale de la Vierge sont dignes de la plus entière admiration. Le groupe de la Vierge, de saint Joseph et du Mage prosterné qui baise les pieds de l'enfant Jésus égale presque ce que Raphaël a produit de meilleur dans sa seconde manière. Mais l'attitude raide et un peu gauche des autres figures n'est pas à la hauteur de cette partie du tableau.

Hauteur : 6 palmes.
Largeur : 7 palmes.

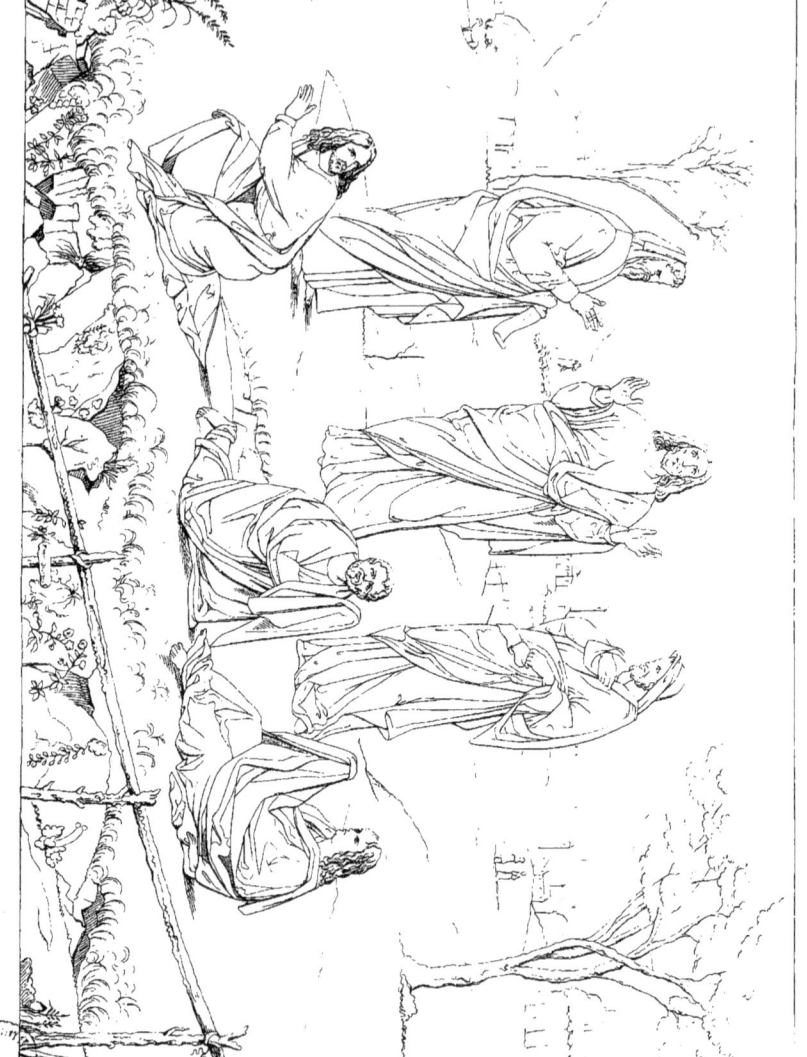

LA TRANSFIGURATION

Imp. Lemercier, Paris

GIOVANNI BELLINI

Ecole Vénitienne.

6

LA TRANSFIGURATION.

Giovanni Bellini, maître de Giorgione et du Titien, fut le chef et le père de l'école vénitienne. Ce fut lui qui entra le premier dans cette voie de poésie de la couleur, où tendait naturellement le génie des Vénitiens et où leur école brilla d'un tel éclat. Entouré de respect et d'honneurs, Bellini vécut jusqu'à l'âge de 90 ans et ne mourut qu'en 1516. Il avait pu voir l'apogée du talent et de la gloire de ses deux grands élèves, dont à la fin de ses jours il s'était à son tour constitué le disciple, se reconnaissant ainsi inférieur à eux, bien rare exemple de modestie chez un maître.

La Transfiguration du Musée de Naples est un des plus beaux et des plus célèbres tableaux de sa meilleure époque. Il y attachait lui-même assez d'importance pour avoir pris soin de le signer — ce que les peintres de son temps ne faisaient que par exception — dans un petit cartouche attaché à la barrière du premier plan. Les figures du Christ, des deux prophètes qui apparaissent à ses côtés et des trois disciples éblouis de l'éclat de la majesté divine, qui n'osent pas regarder ce spectacle surnaturel, sont belles, très-bien drapées, dans des attitudes vraies et naïves; la composition simple et habilement balancée. On remarquera surtout la pose et les admirables draperies de l'Élie, placé à la gauche du Christ.

Hauteur : 4 palmes 5 pouces.
Largeur : 5 palmes 9 pouces.

Antonio Allegri dit le Corrège

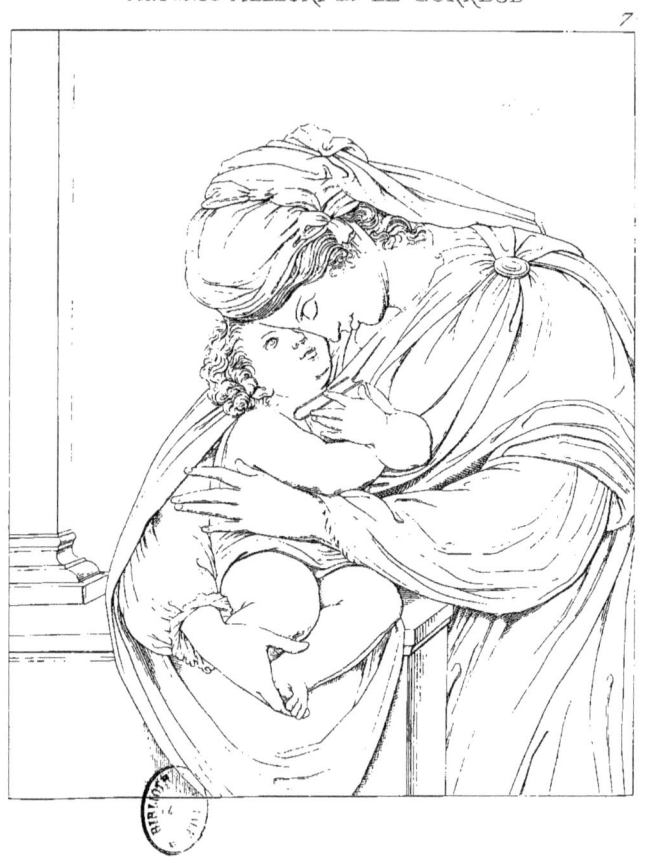

La Vierge et l'Enfant Jésus

ANTONIO ALLEGRI dit LE CORRÈGE

Ecole de Parme.

I

LA VIERGE ET L'ENFANT JÉSUS.

On ne sait presque rien de positif sur la vie de ce magicien du clair-obscur, de ce maître incomparable des grâces qu'on appelle LE CORRÉGE. Les uns le font naître de parents pauvres, de basse extraction, et mourir dans la misère; les autres veulent qu'il soit issu d'une famille noble et riche, et qu'il ait laissé en mourant de grands biens à ses enfants. Le mot même qu'on prétend avoir été prononcé par lui dans son enfance à la vue d'un tableau de Raphaël : *Anch'io son pittore,* « Moi aussi je suis peintre! » n'est rien moins que certain. Le peu de notions que l'on possède sur lui peut se résumer en quelques mots. Il naquit à Correggio, près de Parme, en 1494, il eut Mantegna pour maître; il passa toute sa vie à Parme et exécuta dans les édifices de cette ville ses plus merveilleuses peintures; enfin il y mourut en 1534.

Ce qui caractérise éminemment la manière du Corrége est une grâce de pinceau admirable, une ordonnance vive, féconde et poétique, un grand goût de dessin, une expression délicate et vraie, un coloris enchanteur et vigoureux, quoique lumineux, une harmonie exquise, et surtout cette

intelligence du clair-obscur qui donne de la rondeur et du relief aux objets. De telles beautés peuvent bien faire oublier ces légères incorrections de contours, ce quelque peu de bizarrerie dans les airs de tête, ces attitudes parfois outrées, que des critiques sévères se croient en droit de lui reprocher. Le Corrége a le premier représenté des figures en l'air, et nul autre que lui n'a si bien entendu la science des raccourcis et l'art des plafonds.

La peinture à la détrempe dont nous donnons ici la gravure n'est presque en réalité qu'une ébauche, mais une ébauche merveilleuse, telle qu'un maître comme le Corrége pouvait seul la produire. Il est impossible en effet de trouver plus de grâce et une ardeur plus vive de tendresse réciproque que le grand peintre de Parme n'en a mis dans le mouvement et dans l'expression de la Vierge et de son divin fils.

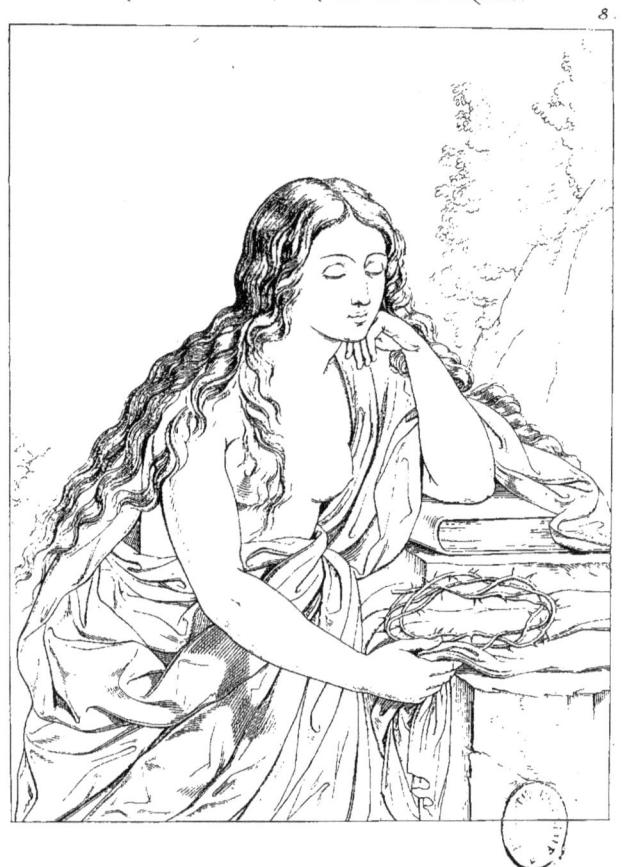

LA MADELEINE

FRANCESCO BARBINI dit LE GUERCHIN

Ecole Bolonaise.

§

LA MADELEINE.

Né en 1590 et mort en 1666, élève de Louis Carrache, puis imitateur du Caravage, le Guerchin a été l'un des peintres les plus féconds qui aient jamais vécu. Sa facilité et sa prestesse d'exécution étaient merveilleuses. Il se montre dans ses œuvres moins fort dessinateur qu'habile coloriste; cependant sa manière est large, facile, naturelle. Comme le Caravage, il tirait son jour d'en haut, afin d'obtenir des lumières vives et franches et des ombres fortement prononcées. Ce système, bon dans les sujets de lieux fermés, l'égara quand il l'employa pour la représentation d'actions se passant en plein air ou dans les salles spacieuses d'un palais ; les tons noirs à l'aide desquels il a donné à ses ouvrages un magique relief ne se comprennent plus alors,-et laissent indécis une partie des contours et des détails inférieurs. Négligeant trop la partie historique pour l'exacte imitation des objets qu'il représente, le Guerchin manque souvent d'élévation dans le style et de noblesse dans l'expression. Ce cachet de trivialité dont toutes ses œuvres ont gardé une certaine empreinte s'explique par les premières impressions de sa vie. Fils d'un pauvre paysan, ses premiers modèles avaient

été des rustres. Il avait habitué son œil à leurs airs de tête, aux tons que lui offrait leur peau épaisse et basanée, aux plis grossiers de leurs vêtements, et ces impressions premières, qui sont toujours les plus vives, avaient laissé dans son esprit une trace ineffaçable. Cependant, s'il embellit rarement son modèle, jamais il ne le dégrade et toujours il le rend avec sentiment.

Toutes ces remarques trouvent leur application dans la Madeleine de la galerie Farnèse. Le Guerchin a traité à sa manière ce sujet sur lequel tous les peintres ont voulu successivement s'exercer. Il n'a pas choisi pour la figure de la sainte un type d'une grande élévation, mais il a, suivant son habitude, produit une œuvre saisissante par la couleur et par le clair-obscur, et donné au visage de la Madeleine une belle et dramatique expression de méditation douloureuse sur la Passion du Sauveur en contemplant la couronne d'épines.

Hauteur : $4^{1}/_{4}$ palmes.
Largeur : $3^{3}/_{4}$ palmes.

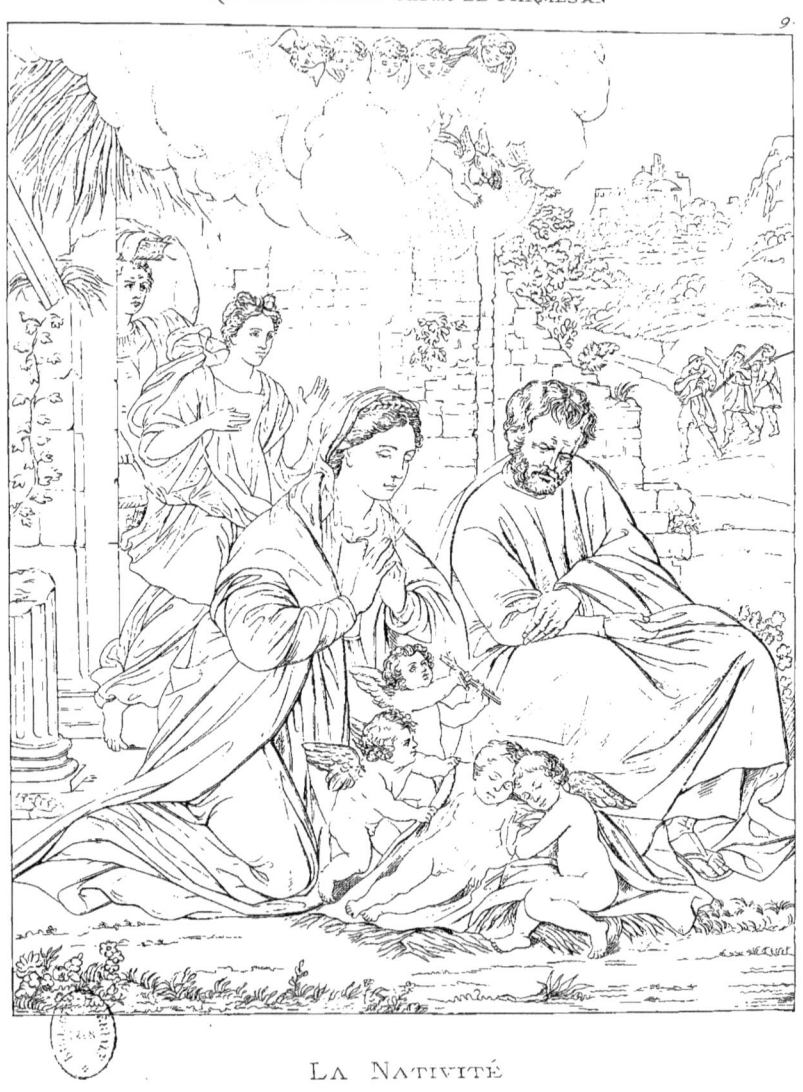

La Nativité

FRANCESCO MAZZUOLI DIT LE PARMESAN

Ecole de Parme.

LA NATIVITÉ.

L'Enfant-Dieu vient de naître; il dort étendu sur la paille de la crèche dans l'étable en ruines qu'il a choisie pour l'humble lieu de sa naissance. Marie, agenouillée, adore et contemple son fils avec une expression d'extase amoureuse digne du pinceau du Corrége. Trois petits anges s'empressent autour du futur Rédempteur. L'un couvre d'un voile son corps si délicat encore et s'arrête, saisi de stupeur et d'admiration, devant sa beauté céleste; un autre fait de son épaule un appui pour la tête de l'Enfant Jésus et semble s'endormir avec lui; le troisième enfin présente la croix à saint Joseph, abîmé dans une profonde et douloureuse méditation sur le mystère de la Passion que ce symbole lui révèle et lui annonce dans l'avenir. Dans le fond le ciel s'ouvre et des anges en descendent pour annoncer la naissance du Sauveur aux bergers, qui accourent dans tout l'empressement de leur naïve piété pour adorer le Dieu fait homme et porter à ses pieds leurs rustiques présents.

Tel est le remarquable tableau du Parmesan, qui de la galerie Farnèse a passé dans le Musée de Naples. C'est un des plus délicieux du maître. Le sujet convenait parfaitement à la nature de son talent, et toutes ses grâces s'y sont donné carrière.

Hauteur : 2 palmes 4 pouces.
Largeur : 1 palme 10 pouces.

Andrea Sabatini

Saint Nicolas Evêque de Myre

ANDREA SABATINI DIT ANDREA DI SALERNO

Ecole Napolitaine.

10

SAINT NICOLAS.

Saint Nicolas est un des saints les plus révérés dans l'ancien royaume de Naples, un des patrons de ce pays où ses reliques, enlevées d'Asie Mineure au commencement du moyen âge, sont conservées dans la ville de Bari. Aussi les artistes napolitains ont-ils fréquemment représenté sa figure. Le beau tableau qu'André de Salerne avait peint pour le couvent de Montecasino est digne des enseignements de Raphaël, dont cet artiste était un des meilleurs élèves. C'est une des œuvres les plus parfaites dont se glorifie l'école napolitaine.

Le saint, revêtu de ses ornements pontificaux, est assis sur un trône, entouré de personnages à genoux. D'un côté sont les trois jeunes filles pauvres qu'il sauva de la prostitution en les dotant; les pommes d'or qu'il leur tend symbolisent les dots qui leur permirent d'échapper au vice et à la flétrissure. De l'autre côté, la corde au cou, sont les trois jeunes gens innocents et condamnés à mort qu'il sauva de la fureur d'Eustathe, gouverneur de Myre. Les deux anges qui soutiennent la mitre sur la tête du saint font aussi allusion à un des traits de sa légende. On raconte qu'à Nicée, dans son indignation contre Arius, saint Nicolas s'emporta jusqu'à lui donner

un soufflet en plein Concile. Les Pères du Synode voulurent châtier cet acte de violence en dépouillant l'évêque de Myre de ses ornements pontificaux, mais des anges descendirent du ciel pour replacer la mitre sur sa tête, montrant que Dieu approuvait sa sainte colère.

<div style="text-align:right">Hauteur : 5 palmes.
Largeur : 5¼ palmes.</div>

BERNARDINO LUINI

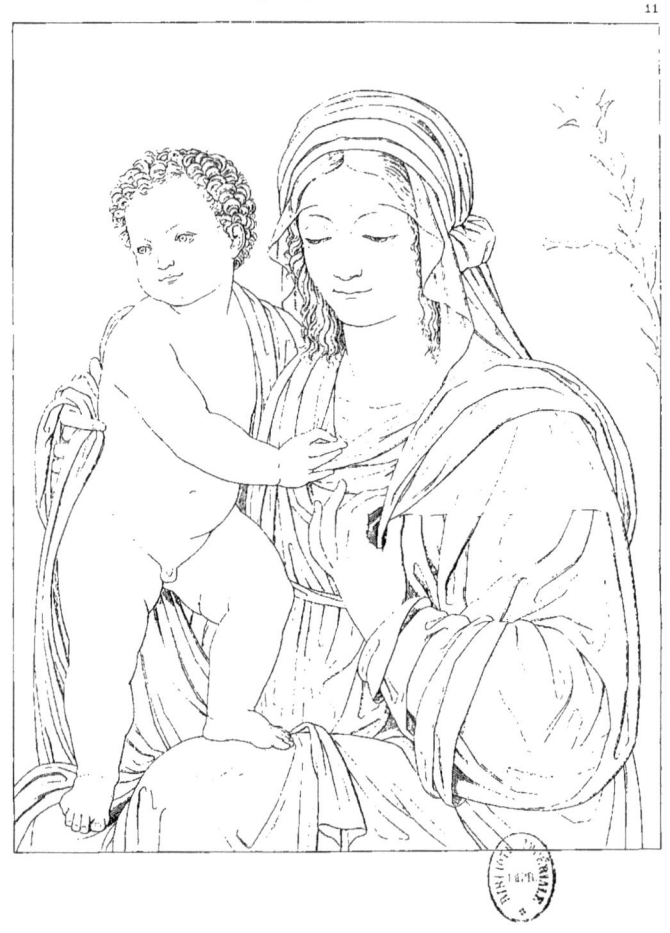

LA VIERGE ET L'ENFANT JESUS

Imp Lemercier Paris

BERNARDINO LUINI

Ecole Lombarde.

11

LA VIERGE ET L'ENFANT JÉSUS.

Bernardino Luini, le chef de l'école milanaise, fut de beaucoup le premier parmi les élèves de Léonard de Vinci. Jamais, dans l'histoire des arts, disciple ne s'approcha aussi près de son maître et ne lui fut plus semblable dans ses œuvres. Aussi les peintures de l'un et de l'autre sont-elles très-difficiles à distinguer, et souvent des tableaux de l'élève ont passé sous le nom plus illustre du maître. On ne sait, du reste, presque rien de la vie de Luini, pas même la date précise de sa naissance et de sa mort.

Lanzi dit des peintures de Luini : « Les têtes paraissent vivantes; leurs
« regards et leurs mouvements semblent vous interroger et attendre une
« réponse, c'est une admirable variété d'idées, d'expressions, de draperies,
« toutes prises dans le vrai; un style dans lequel tout est naturel, et rien
« ne semble étudié : ce sont des peintures qui vous captivent au premier
« aspect et qui vous obligent elles-mêmes à les observer partie par partie. »
Tous ces éloges sont mérités par la belle Vierge que nous avons fait graver et où brillent les plus éclatantes qualités du peintre milanais. Elle est, du reste, tout à fait dans la donnée habituelle des Vierges de Léonard de

Vinci. La mère du Sauveur tient son fils debout sur ses genoux ; elle baisse modestement les yeux ; mais l'allégresse qui inonde son âme se peint dans sa bouche, sur laquelle plane un charmant sourire, ce sourire fascinateur dont Léonard avait communiqué le secret à Luini. En général l'expression des Vierges de Raphaël est empreinte d'une tendresse profonde et mélancolique ; celle des Vierges de Léonard de Vinci respire une joie pure et céleste.

 Hauteur : 3 palmes.
 Largeur : 2 palmes.

DOMENICO ZAMPIERI dit LE DOMINIQUIN

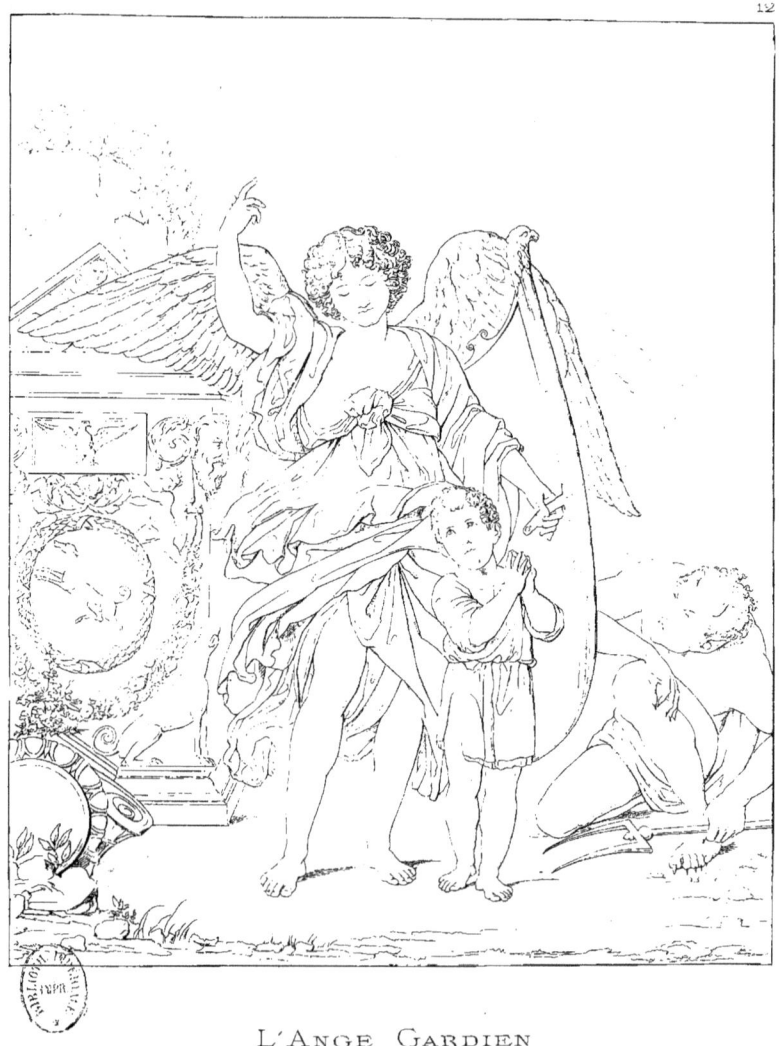

L'Ange Gardien

DOMENICO ZAMPIERI DIT LE DOMINIQUIN

Ecole Bolonaise.

L'ANGE GARDIEN.

Né à Bologne en 1581, Le Dominiquin mourut en 1641 à Naples, où il passa les dernières années de sa vie et exécuta de nombreux ouvrages. Il était élève des Carrache, mais il surpassa de beaucoup ses maîtres. Il ne fut pas seulement le plus grand artiste de la première moitié du xviie siècle, mais un des princes de la peinture à toutes les époques. Il eut certainement égalé Raphaël et Michel-Ange s'il avait su se défendre complétement de l'influence du mauvais goût de son époque, qui se marque surtout chez lui dans le dessin des draperies. Le Dominiquin est en outre très-inégal dans ses œuvres, véritablement sublime quand il ne manque pas son vol vers l'idéal, mais trop souvent inférieur à lui-même.

Le tableau de l'Ange gardien, enlevé par le roi Ferdinand Ier à l'église de Saint-François à Palerme, est un des ouvrages les plus accomplis du peintre bolonais. Sans doute les draperies gonflées, chiffonnées, s'envolant sans raison, du costume de l'ange, laissent fort à désirer sous le rapport du goût. Mais le dessin des figures est de la plus noble perfection; le geste de l'ange, montrant le ciel à l'enfant dont il guide la marche et qu'il couvre

de son bouclier contre les attaques du démon, est on ne saurait plus heureux et mieux réussi; l'expression de prière et de pieuse confiance de l'enfant n'a pas moins de charme et d'effet; ces deux suaves et pures figures contrastent de la manière la plus savante avec celle du démon, dont l'expression est à la fois basse, rusée et cruelle.

Hauteur : 9¾ palmes.
Largeur : 8 palmes.

PIETRO VANNUCCI dit LE PERUGIN

LA VIERGE ET L'ENFANT JESUS

Imp Lemercier Paris

PIETRO VANUCCI DIT LE PÉRUGIN

Ecole Ombrienne.

13

LA VIERGE ET L'ENFANT JÉSUS.

La gloire suprême du Pérugin est d'avoir été le maître de Raphaël. Mais lui-même, si son prodigieux élève le surpassa d'une incommensurable hauteur et éclipsa en partie sa renommée par l'éclat de la sienne propre, il fut un des plus grands peintres de l'Italie du xve siècle. Son style a de la sécheresse et de la crudité, ses draperies sont pauvres, ses compositions monotones; mais ces défauts, qui étaient ceux de presque tous ses contemporains, sont largement rachetés par la finesse du dessin, par la fraîcheur du coloris, par la justesse et la grâce des attitudes, par le sentiment de piété tendre et mystique empreint dans toutes ses œuvres, enfin par le charme exquis des têtes, surtout de celles de jeunes gens et de femmes, et par la suavité des expressions, où Raphaël seul s'est montré supérieur à lui. Né en 1446, le Pérugin survécut à son immortel disciple, qu'il essaya de suivre dans les voies nouvelles ouvertes à l'art par son génie, en perfectionnant sa manière et en mettant plus de science dans ses compositions. Il mourut seulement en 1524, peu regretté de ses contemporains qui lui reprochaient une sordide avarice. Son caractère personnel faisait, du reste, un grand contraste avec

son talent, car ce peintre de tant d'œuvres éminemment pieuses n'était rien moins que croyant.

La peinture d'une exécution fine et précieuse dont nous donnons la gravure est sur bois; elle appartient à la première manière du Pérugin. On y trouve déjà toute sa grâce, mais la composition dénote une pauvreté d'invention, dont plus tard le maître ne se contenta plus. Le paysage du fond, dans lequel on voit les rois Mages qui viennent adorer le Dieu nouveau-né, est remarquable par sa perspective aérienne et montre que le Pérugin dès ses débuts avait su profiter des inventions de Paolo Uccello; mais il est traité avec une minutie primitive à laquelle Pietro Vanucci renonça dans la suite de sa carrière, cherchant à se créer une manière plus large.

Hauteur : 3 palmes 7 pouces.
Largeur : 2½ palmes.

ANDREA SABATINI

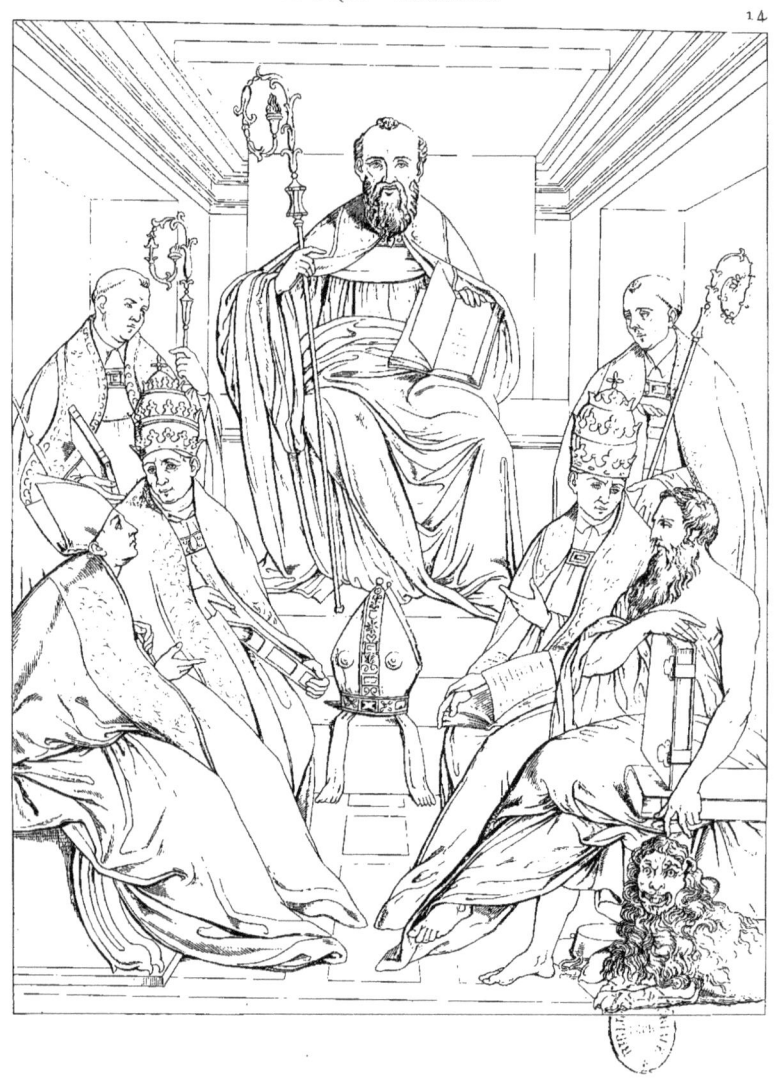

LES PÈRES DE L'EGLISE

ANDREA SABATINI DIT ANDREA DI SALERNO

Ecole Napolitaine.

14

LES PÈRES DE L'ÉGLISE.

Ce tableau représente les principaux docteurs de l'Église réunis comme en une sorte de concile auquel préside le grand évêque d'Hippone, saint Augustin. C'est encore une des œuvres capitales d'André de Salerne, dont il est naturel de voir les peintures tenir une place importante dans le Musée de Naples. On y reprochera le balancement trop exact et trop symétrique des deux parties de la composition, le défaut de bien des figures entre elles. Mais on y admirera sans réserve la magnifique exécution et la vie des têtes. Celles de saint Basile et de saint Jean Chrysostome, debout aux deux côtés du saint Augustin, et celles des deux papes saint Grégoire et saint Léon le Grand, ont un caractère si individuel qu'elles semblent des portraits. Ce sont sans doute ceux de docteurs de son temps dont André de Salerne aura voulu prêter les traits à ces Pères de l'Eglise.

<div style="text-align:right">
Hauteur : 10 palmes.

Largeur : 7 palmes.
</div>

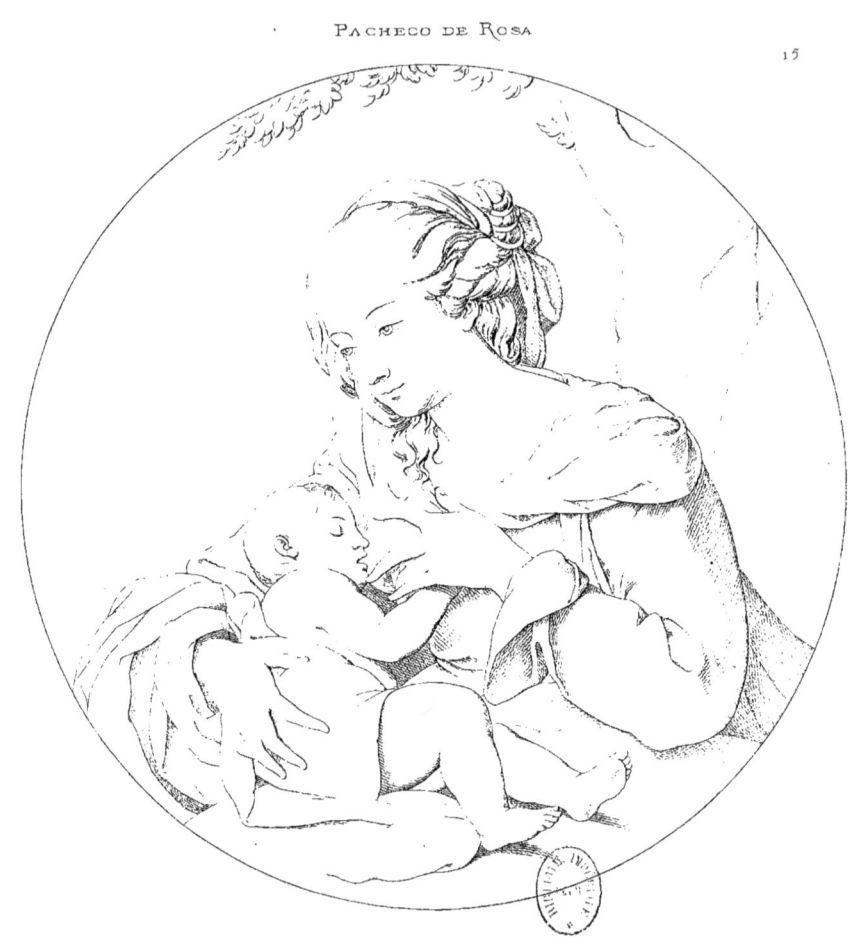

LA VIERGE ET L'ENFANT JESVS

PACHECO DE ROSA

Ecole Napolitaine

15

LA VIERGE ET L'ENFANT JÉSUS.

Pacheco de Rosa, peintre peu connu en dehors des provinces napolitaines, était d'origine espagnole; mais il naquit et mourut à Naples. Aussi le classe-t-on dans l'école de cette ville. Il fut un des meilleurs élèves du Guide, dont il reproduit la grâce amollie et la manière lumineuse. Un des traits particuliers de son talent est le soin avec lequel il rend les extrémités de ses personnages, et la finesse de galbe qu'il donne à leurs pieds et à leurs mains. Ses toiles sont peu nombreuses, et une des meilleures est sans contredit la gracieuse Madone allaitant l'Enfant Jésus dont nous donnons ici la gravure. Ce petit tableau rachète en effet à force de grâce ce qui lui manque sous le rapport de l'élévation.

<div align="right">Diamètre en tous sens : 1 palme.</div>

LEONELLO SPADA

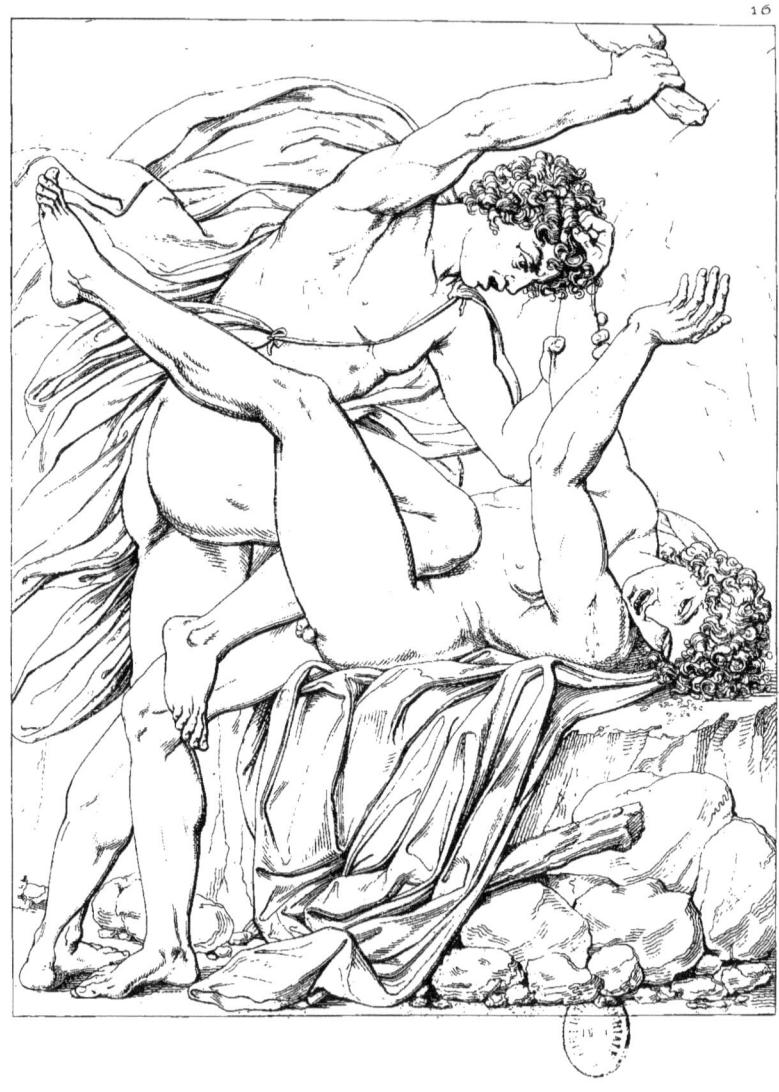

LA MORT D'ABEL

LEONELLO SPADA

Ecole Bolonaise.

16

LA MORT D'ABEL.

Leonello Spada, l'un des artistes les plus renommés de l'école bolonaise, naquit en 1576. Les Carrache se servaient de lui pour broyer leurs couleurs. Témoin de leurs conférences et de leurs travaux, il se hasarda peu à peu à manier le pinceau. Il étudia d'abord sous les Carrache, mais la pente naturelle de son esprit et de son talent le portait plutôt vers le Caravage. Il se rendit donc auprès de lui à Rome, le suivit à Malte, devint son élève, puis son ami. Sa manière offre une grande ressemblance avec celle du Caravage, mais il a plus de noblesse ; il ne s'abaisse point comme lui à copier toutes les formes, même les plus triviales, que lui a présenté la nature; il n'a pas la même prédilection pour les types laids et vulgaires. Spada est savant et étudié dans le nu, s'il n'y est pas toujours assez choisi, bien qu'il le soit plus que son maître. Son clair-obscur a du relief, mais on remarque trop souvent dans ses ombres une teinte rougeâtre qui les rend maniérées. Ce qui distingue surtout cet artiste est la fougue, la vigueur, la hardiesse dans le style et l'originalité dans la composition. Ces dons sont marqués au plus haut degré dans la Mort d'Abel, peinture d'une composition drama-

tique et bien agencée, d'un heureux dessin et d'une puissante exécution. L'effet en est saisissant, même sur les moins connaisseurs, et on peut la ranger parmi les morceaux capitaux à la fois de l'œuvre du peintre et du Musée de Naples. Elle provient des Farnèse.

<div style="text-align:right">Hauteur : $6^{1}/_{3}$ palmes.
Largeur : $4¼$ palmes.</div>

SEBASTIANO DEL PIOMBO

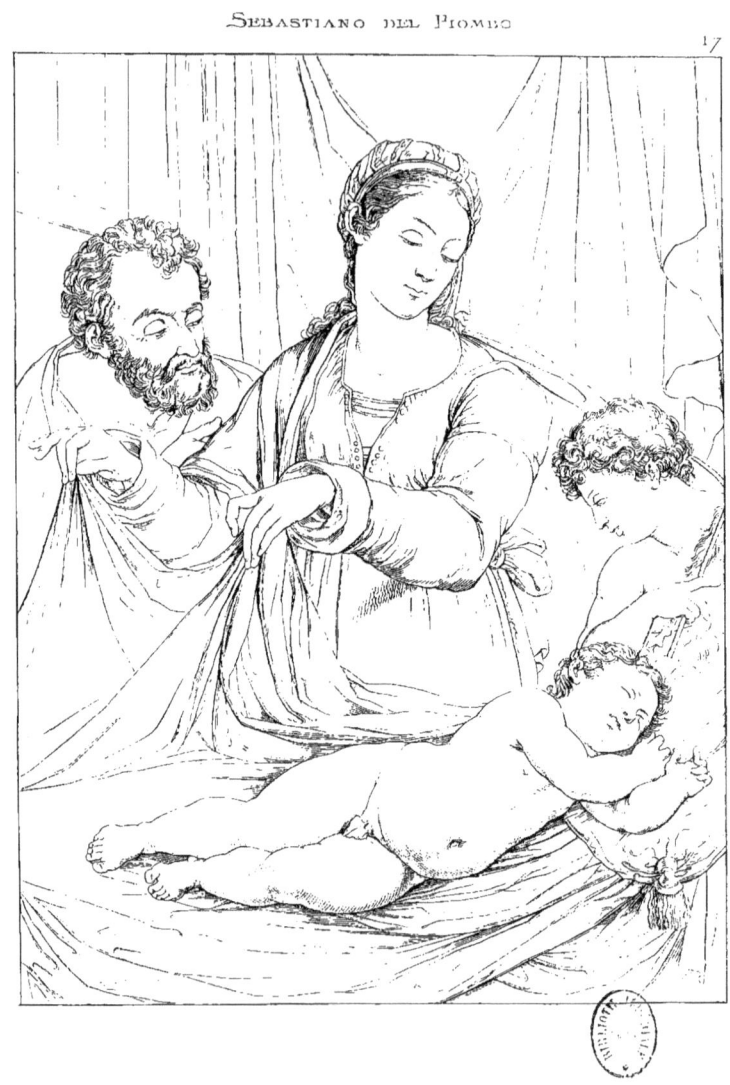

LA SAINTE FAMILLE

SEBASTIANO DEL PIOMBO

Ecole Vénitienne.

LA SAINTE FAMILLE.

Sébastien del Piombo, né à Venise en 1485, mort à Rome en 1547, avait embrassé en même temps la carrière ecclésiastique et celle de la peinture, comme le Beato Angelico de Fiesole et Fra Bartolomeo. Il fut élève de Giovanni Bellini, puis de Giorgione. Sa première idée, en s'adonnant à la peinture, avait été de se livrer exclusivement au portrait, pour lequel il avait les plus rares dispositions; les succès qu'il obtint l'encouragèrent à suivre cette voie. On admirait dans ses portraits une ressemblance parfaite, une force de coloris à laquelle il savait allier la douceur et la grâce, un relief extraordinaire, une vérité et une vie que Giorgione lui-même n'a jamais surpassées. Augustin Chigi l'appela à Rome et l'occupa concurremment avec Raphaël à la décoration de la Farnésine. Il y gagna le renom d'un coloriste sans rival, mais en même temps il apprit lui-même tout ce qui lui manquait comme dessinateur. Michel-Ange, jaloux des succès de Raphaël, conçut alors la pensée que l'union de sa science prodigieuse de dessin avec la couleur de Sébastien del Piombo produirait des œuvres capables d'égaler ou même de surpasser celles du peintre d'Urbin. Plu-

sieurs tableaux du premier ordre furent le résultat de cette collaboration, entre autres la célèbre *Résurrection de Lazare* peinte en concurrence avec la *Transfiguration* de Raphaël. Après la mort de ce dernier, Sébastien del Piombo fut regardé comme le premier peintre vivant à Rome et jouit de toute la faveur du pape Clément VII.

Sébastien del Piombo recherchait les procédés nouveaux pour son art. Tel fut celui de la peinture sur pierre, qu'il appliqua à un certain nombre de tableaux de dimensions restreintes. C'est de cette manière qu'a été exécutée la Sainte Famille, commandée par le cardinal Alexandre Farnèse. Vasari la cite comme une des œuvres les plus remarquables du peintre; en effet la composition en est fort heureuse, et il est difficile de rien voir de plus charmant que le caractère et l'expression des têtes. Seules, du reste, elles sont achevées. Le reste de la peinture est demeuré à l'état de simple ébauche.

<div style="text-align:right">Hauteur : 4¼ palmes.
Largeur : 3¼ palmes.</div>

VÉNUS

ANNIBALE CARACCI

Imp Jeanroy, Paris

ANNIBALE CARACCI

Ecole Bolonaise.

18

VÉNUS.

Annibal Carrache est bien déchu de la réputation exagérée dont il jouissait encore au commencement de ce siècle. Il y a même dans la défaveur dont le public atteint aujourd'hui ses œuvres une véritable injustice; après l'avoir élevé trop haut, on le rabaisse trop bas. Sans doute Carrache ne doit pas être classé, comme on l'a fait longtemps, parmi les maîtres du premier ordre, mais c'est un artiste qui tient encore un rang honorable et important dans l'histoire de la peinture. Son influence a été considérable et heureuse. Il a eu le mérite et la gloire de réagir le premier contre le maniérisme, le faux goût et les extravagances dans lesquelles l'influence du Josépin avait jeté l'art à la fin du xvi\^{e\} siècle. Mais ni lui ni ses frères, qui s'associèrent à ses efforts pour relever la peinture de la décadence où elle était tombée, ne surent se créer un style véritablement à eux, empreint d'une originalité puissante. Ils se tinrent dans un froid éclectisme, pratiquèrent et prêchèrent une correction prudente, mais sans vigueur, dépourvue de vie, plus attentive à fondre les traditions des grands maîtres des différentes écoles qu'à imiter la nature; en un mot, peintres essentiellement

mixtes et tempérés, ils furent les fondateurs d'un genre qui plaisait surtout aux hommes qui ne veulent pas se compromettre et qui, devant un tableau, sont bien moins préoccupés du besoin d'être émus que de la crainte de mal juger.

Annibal Carrache affectionnait particulièrement les sujets mythologiques, qu'il concevait d'une manière froidement classique. Ce qu'il a fait de Vénus accompagnées de Satyres est énorme; on en trouve dans presque tous les musées. Celle de Naples tient une bonne place dans l'œuvre du maître, qui y a mis à la fois ses principales qualités et ses défauts les plus saillants. C'est une peinture estimable, mais sans rien de ce qui saisit puissamment l'imagination. La tête de la Vénus est évidemment un portrait, car elle n'a rien d'idéal et est tout individuelle. Le corps est d'une pose heureuse et d'un bon dessin. Originairement il était entièrement nu; mais quand le tableau passa à Naples avec la galerie Farnèse, un scrupule de décence y fit ajouter la draperie.

<div style="text-align:right">Hauteur : 5 palmes.
Largeur : 6 palmes 6 pouces.</div>

Francesco Mazzuoli dit Le Parmesan

L'Annonciation

Imp Lemercier Paris

FRANCESCO MAZZUOLI dit LE PARMESAN

Ecole de Parme.

L'ANNONCIATION.

Jamais le pinceau du Parmesan n'a déployé plus de charme et de séduction que dans cette peinture; l'expression du visage de Marie est délicieusement virginale, pleine d'une humble confusion à l'annonce du grand mystère dont elle sera l'instrument béni. L'opposition des deux effets de la lumière du flambeau, placé sur une table derrière la Vierge, et de celle qui émane du corps resplendissant de l'archange Gabriel, dénote une science supérieure de clair-obscur. Mais ces grandes et rares qualités ne compensent pas le mauvais goût, l'affectation, la bizarrerie de la composition, le choix étrange des effets de lumière, l'invention de ce pupitre en forme d'enfant, sur lequel est posé le livre où Marie lisait lors de l'apparition de l'archange, pupitre qui semble un personnage de plus introduit sans motif dans la composition, la pose maniérée de la Vierge, enfin ce groupe de petits anges, délicieusement peints du reste, qui se jouent dans les courtines du lit et regardent la scène avec une curiosité malicieuse et indiscrète en contraste avec la sainte gravité du sujet. Il faut voir dans ce tableau une erreur d'un grand talent, où l'artiste a fait preuve, dans l'exécution, de

quelques-unes de ses qualités les plus exquises et les plus distinguées, mais sans parvenir à pallier les vices d'une composition mal conçue et mal pensée, où son esprit a plutôt cherché à vaincre des difficultés de métier qu'à rendre le sujet avec convenance.

<div style="text-align: right;">Hauteur : 8 palmes.
Largeur : 6 palmes.</div>

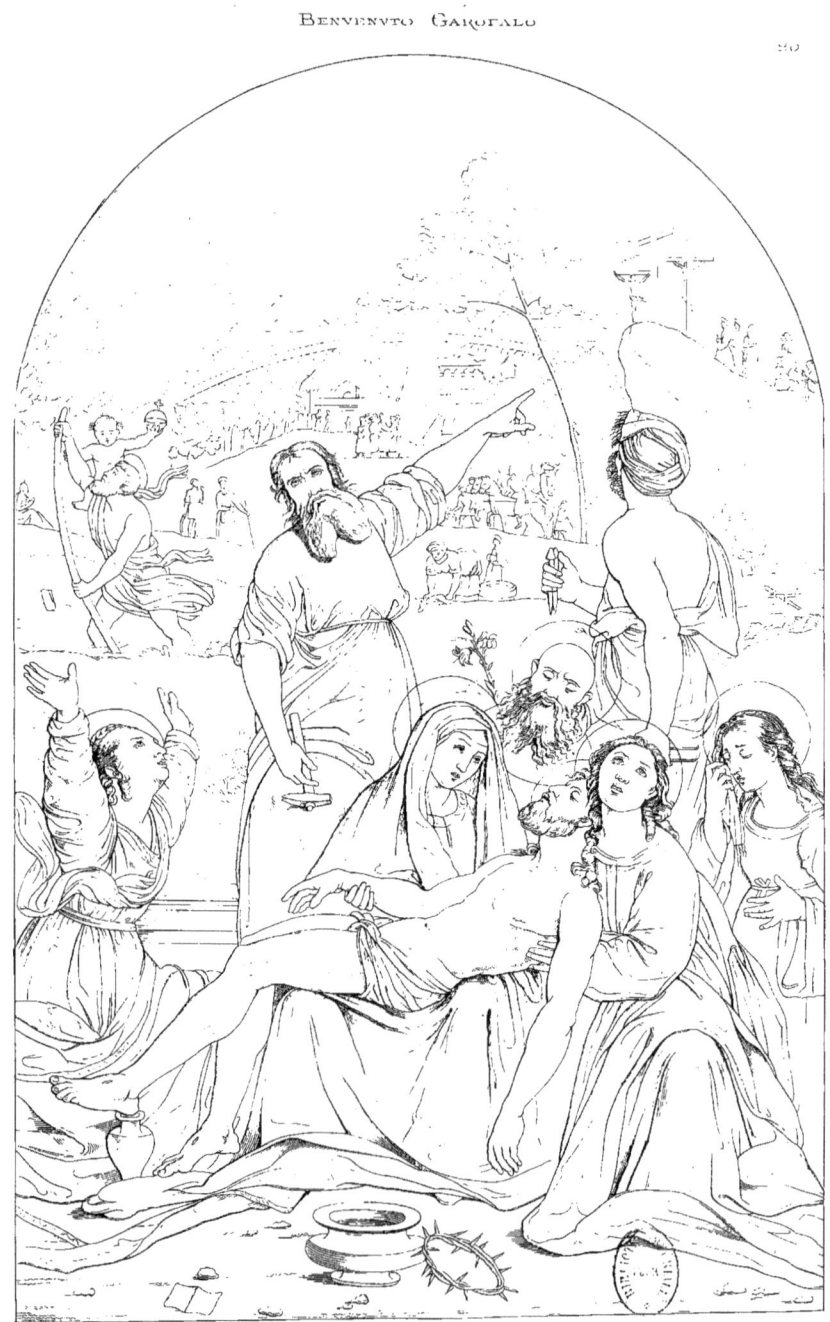

LA DESCENTE DE CROIX

BENVENUTO TISI dit IL GAROFALO

Ecole de Ferrare.

20

LA DESCENTE DE CROIX.

Sans être un peintre de génie, Benvenuto Tisi fut un des bons élèves de Raphaël, et en imita spécialement la seconde manière. Après la mort de son maître, il se retira à Ferrare, où il était né, et y devint le chef d'une petite école qui protestait contre les exagérations anatomiques et les violences d'attitudes dans lesquelles l'exemple de Michel-Ange avait jeté la peinture.

L'empreinte des enseignements de Raphaël se reconnaît du premier coup d'œil dans la Descente de Croix, l'une des plus importantes toiles de Garofalo par ses dimensions et par le nombre des figures. La composition, sans doute, en est mal ordonnée et manque de clarté ; il faut blâmer l'exécution trop minutieuse des fonds et l'enfantillage qui y a fait multiplier les figures sans rapport avec l'action principale. Mais le dessin est suave et pur, le coloris délicat ; les expressions des figures principales sont justes et belles, particulièrement celle du saint Jean qui soutient sur son épaule la tête du Christ et lève les yeux au ciel avec un accent d'immense douleur. Le geste du Joseph d'Arimathie, montrant dans le fond le Calvaire, est aussi bien

trouvé et plein de noblesse. La peinture a été exécutée pour un individu qui s'appelait François et Christophe ; c'est là ce qui a fait introduire par le peintre saint François dans le groupe principal, parmi les personnages qui entourent le corps du Sauveur, et mettre au second plan la figure de saint Christophe traversant la rivière, suivant la légende, avec l'Enfant Jésus sur les épaules.

Derrière l'épaule de saint François on voit l'œillet (en italien *garofalo*), que Benvenuto Tisi introduisait dans presque toutes ses peintures en guise de signature et comme allusion à son surnom.

Hauteur : 8¾ palmes.
Largeur : 5¾ palmes.

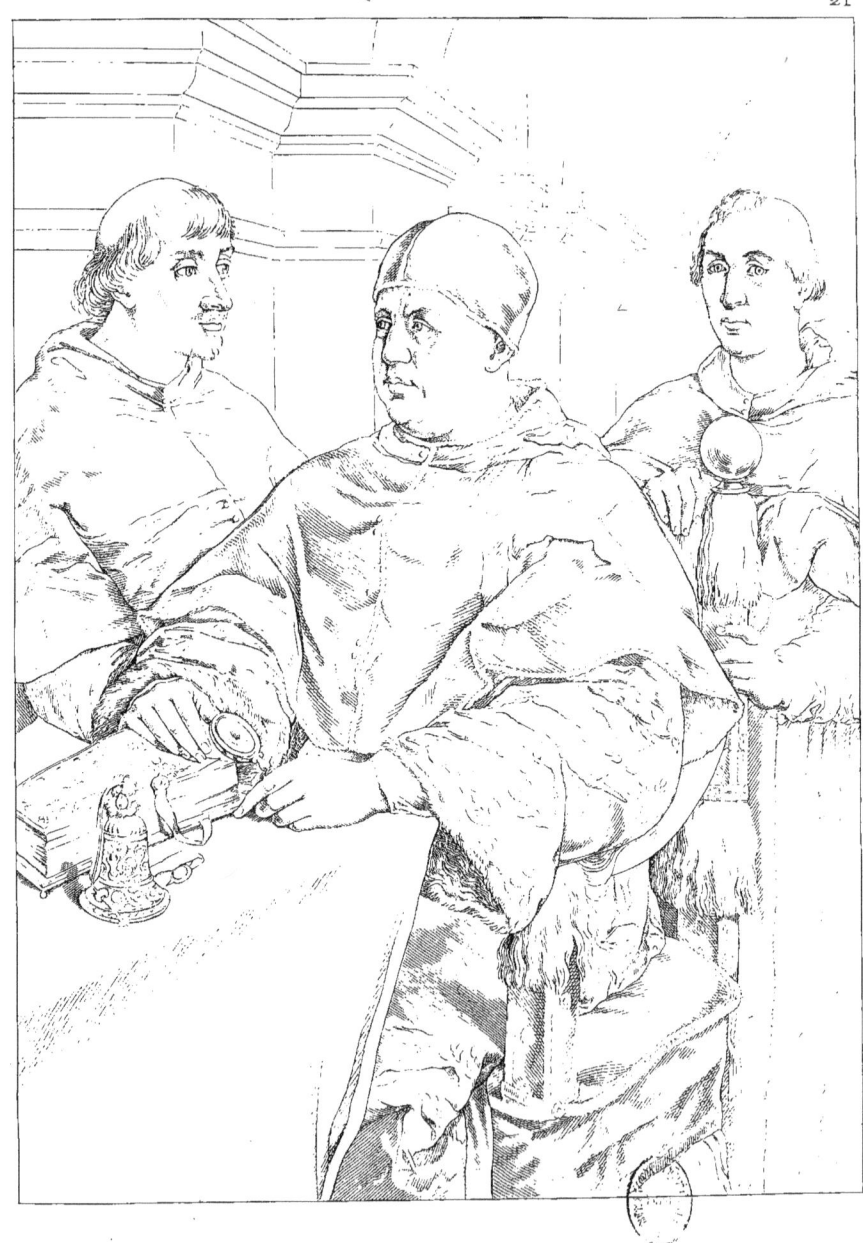

PORTRAIT DV PAPE LÉON X

RAPHAEL SANZIO

Ecole Florentine.

21
PORTRAIT DU PAPE LÉON X.

C'est en 1517, l'année où il termina la dernière des salles du Vatican, que Raphaël peignit le portrait du Pape Léon X, assis entre le cardinal Jules de Médicis, plus tard pape sous le nom de Clément VII, et le cardinal De' Rossi. C'est en son genre le chef-d'œuvre du peintre d'Urbin, le plus merveilleux sans contredit de tous les portraits connus. Il est inutile, du reste, de le vanter, car c'est une de ces œuvres dont la renommée est universelle, et la plume serait impuissante à en analyser toutes les beautés. On raconte que lorsqu'il était dans sa fraîcheur, l'illusion qu'il produisait était si complète qu'un jour le cardinal dataire, qui ne l'avait pas encore vu, s'agenouilla devant cette image, croyant que c'était le pape lui-même, pour lui présenter quelques bulles à signer. Trois siècles ont passé sur cette peinture sans en affaiblir la puissance, et jamais aucun artiste n'a pu égaler le caractère de la tête du pontife, si profondément pensante, et la noble simplicité de son attitude.

Il existe de ce portrait deux répétitions absolument identiques et égales en beauté, l'une au palais Pitti à Florence, l'autre au Musée de Naples. Et

en effet on sait qu'aussitôt le portrait achevé, Léon X en fit faire, par Andrea del Sarto, une copie si absolument semblable à l'original, que Jules Romain s'y laissa prendre. Mais quel est l'original et quelle est la copie? Grande question qui a fait écrire bien des volumes et où les deux patriotismes, toscan et napolitain, se sont engagés avec une extrême vivacité.

Nous ne décidons pas entre Florence *et* Naples,

et nous nous contentons de mettre ici, sous les yeux de notre lecteur, la gravure de cet incomparable chef-d'œuvre.

<div style="text-align:right">Hauteur : 6 palmes.
Largeur : 4 palmes.</div>

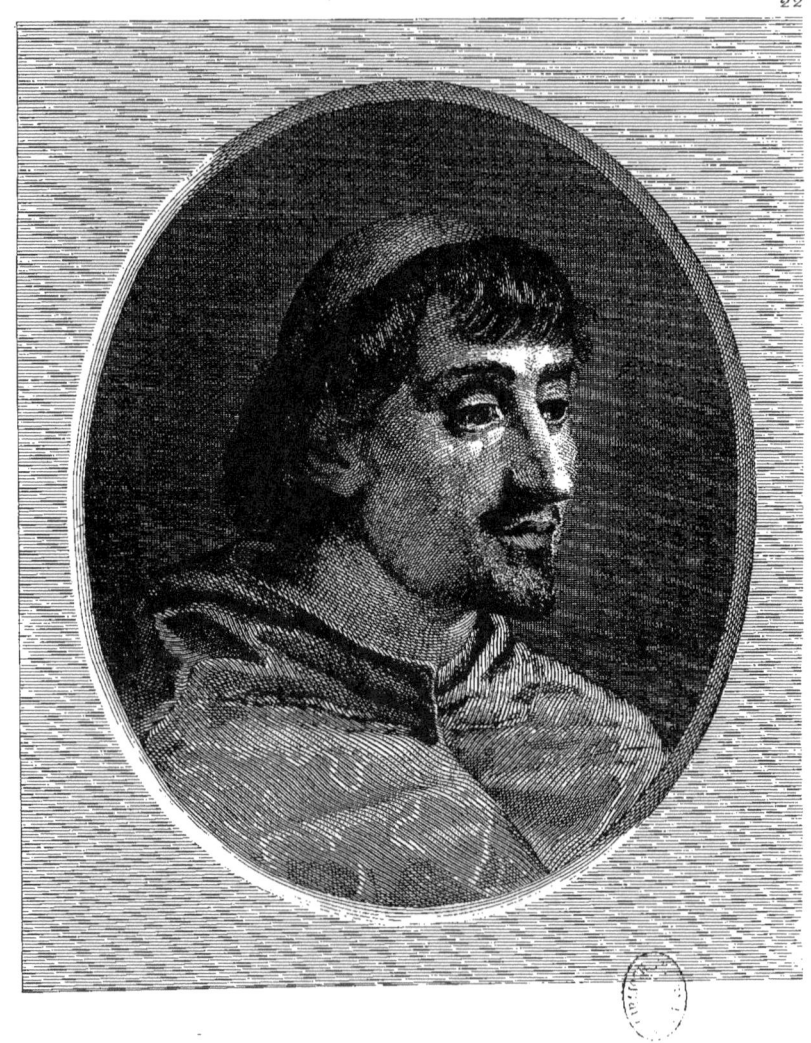

ETVDE POVR LE PORTRAIT DE LÉON X.

RAPHAEL SANZIO

École Florentine.

24

ÉTUDE POUR LE PORTRAIT DU PAPE LÉON X.

Voici maintenant l'étude de Raphaël pour la tête du cardinal Jules de Médicis dans le tableau précédent. Ici le doute sur l'authenticité n'est plus possible; c'est bien l'original de la main du maître des maîtres. L'étude est à la hauteur du grand portrait, de l'œuvre achevée. On ne saurait en faire un plus bel et plus complet éloge.

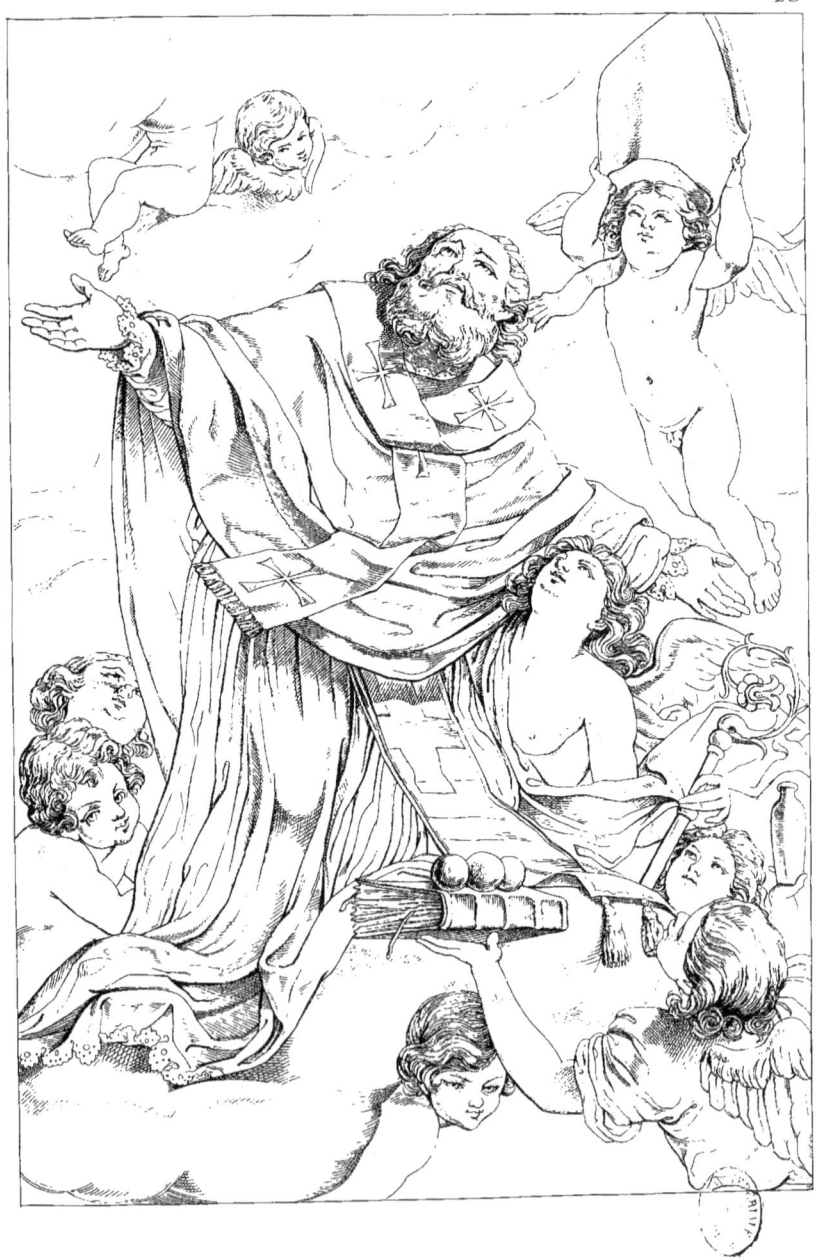

SAINT NICOLAS DE BARI

MATTIA PRETI DIT IL CALABRESE

Ecole Napolitaine.

93

SAINT NICOLAS DE BARI

Mattia Preti naquit en 1613 à Taverna, petite ville de la Calabre, d'où son surnom. Il fut un des peintres les plus renommés et surtout les plus féconds de l'Italie au XVII^e siècle. Sa vie, toute remplie d'aventures, est un véritable roman de cape et d'épée. Il étudia d'abord sous Le Guide, dont il ne rappelle en rien la manière, puis sous Le Guerchin, dont il est plus rapproché, et sous Lanfranc, son véritable modèle. C'était un *fà presto* par excellence, comme disent les Italiens, un peintre d'improvisation et de système qui se préoccupait fort peu de l'étude de la nature. Il a dans ses œuvres tout le mauvais goût de son époque, la prédilection pour les attitudes forcées, pour les draperies d'un mouvement exagéré, la recherche du faux style héroïque. Mais il fait preuve, au milieu de ces défauts, d'une grande science de dessin. Plein de vigueur et d'énergie, il manque absolument de grâce et de délicatesse, et tombe même souvent dans la pesanteur. Son coloris n'a rien d'aimable, mais a de la puissance, est fortement empâté et possède une grande force de clair-obscur.

Nous avons déjà dit plus haut que la présence des reliques de saint

Nicolas, à Bari, avait fait de l'image de ce saint une de celles que les artistes napolitains ont le plus souvent reproduites. Le Calabrese a représenté l'évêque de Myre, enlevé au ciel par les anges et tournant vers Dieu, avec un regard d'extase et d'amour, ses yeux et son visage, dont l'expression, belle et simplement rendue, fait le principal mérite du tableau.

<div style="text-align: right;">Hauteur : 7¾ palmes.
Largeur : 5¼ palmes.</div>

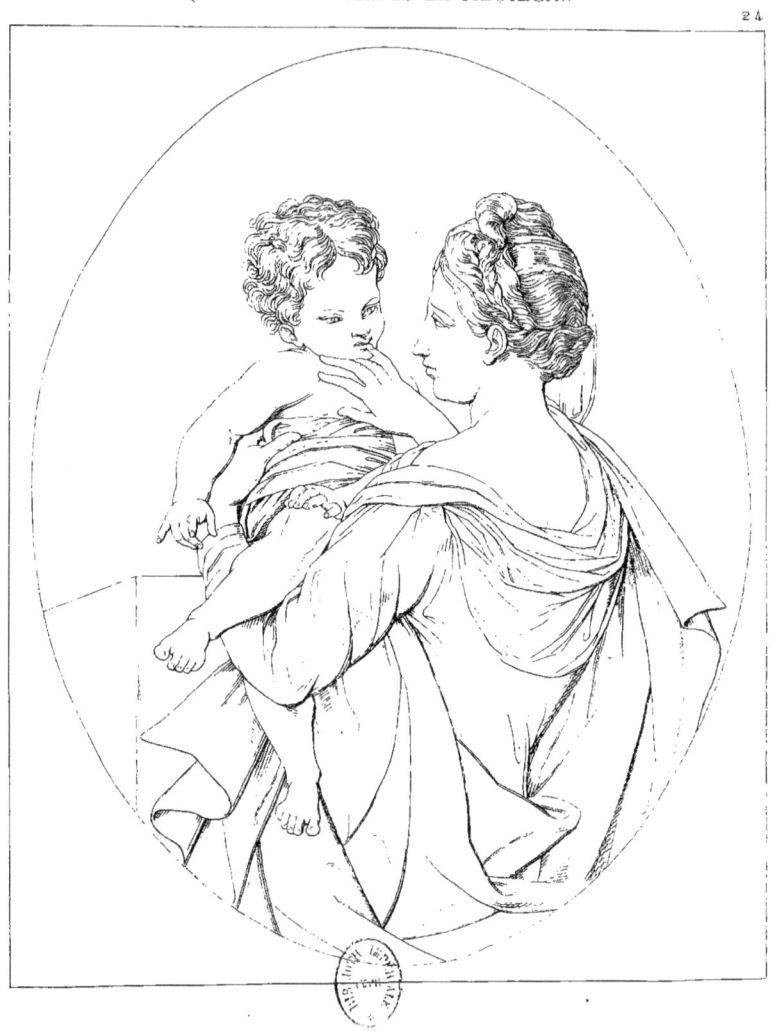

LA VIERGE ET L'ENFANT JESUS

FRANCESCO MAZZUOLI dit LE PARMESAN

Ecole de Parme.

24

LA VIERGE ET L'ENFANT JÉSUS.

Voici un exemple de la facilité avec laquelle la grâce exagérée du Parmesan tombe dans l'afféterie et la mignardise, et perd complétement le sens de la noblesse. Sans doute on ne peut rien voir de plus séduisant, de plus gracieusement composé, de plus rempli d'élégance que cette jeune et charmante mère, qui tient son enfant dans ses bras et touche de son doigt une des lèvres de cet enfant comme pour l'engager à parler. Mais ce n'est en réalité qu'un délicieux tableau de genre, une scène de vie intime ; ce n'est certainement pas Marie et Jésus que le peintre a prétendu ici représenter. On chercherait vainement dans la mère la noblesse de la créature dont le Dieu incarné a fait quelque temps son tabernacle, et dans l'enfant l'union mystérieuse et sublime de la nature divine à la nature humaine.

Hauteur : 3 palmes 1 pouce.
Largeur : 2 palmes 5 pouces.

GVIDO RENI dit LE GVIDE

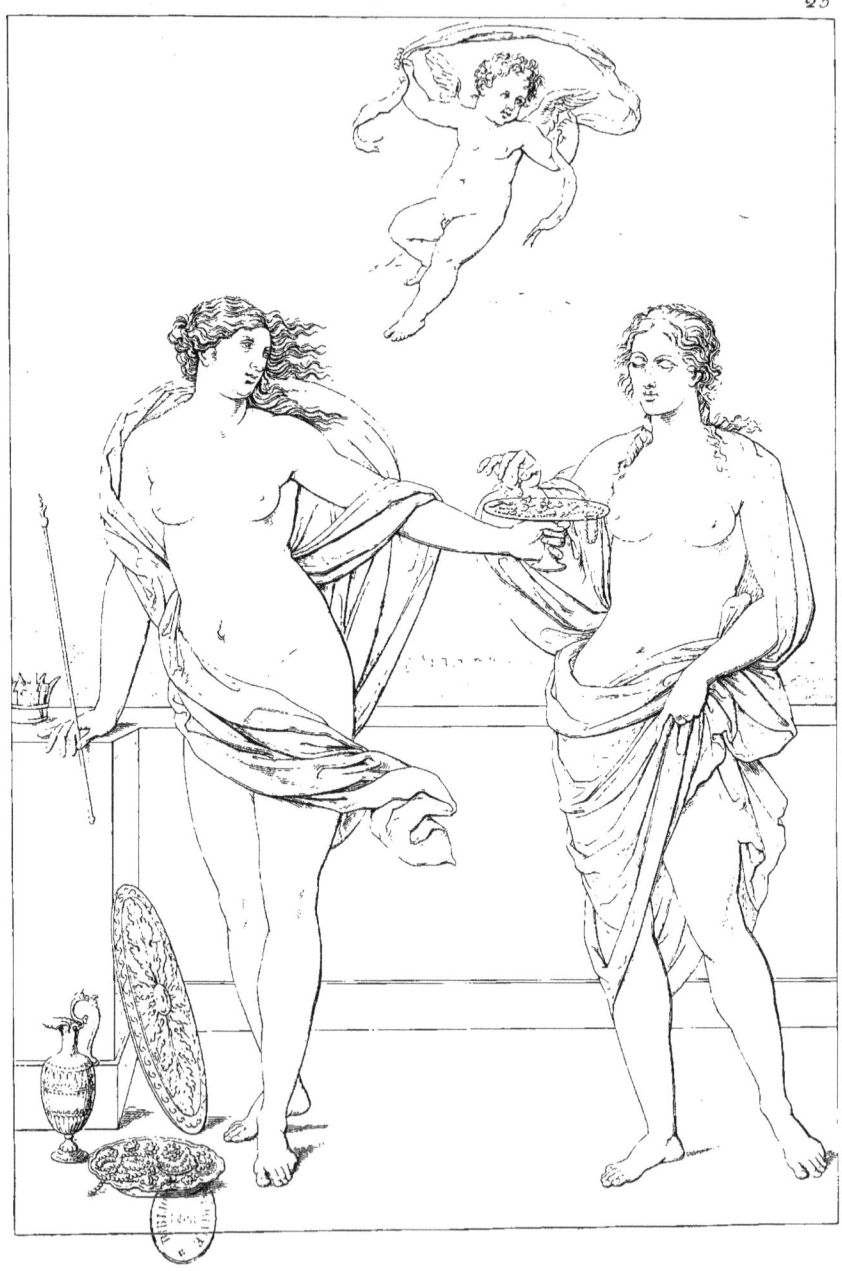

LA FORTVNE

GUIDO RENI dit LE GUIDE

Ecole Bolonaise.

LA FORTUNE.

Sorti de l'atelier des Carrache, LE GUIDE essaya d'abord du goût mixte et tempéré de ses maîtres; il y renonça bientôt, comme le Caravage, mais pour prendre la route opposée. Caravage s'était fait systématiquement obscur, le Guide résolut de se faire systématiquement lumineux. L'un n'introduisait la lumière que par un trou, l'autre en inonda ses tableaux. A tout ce qu'il y avait de neuf et de séduisant dans ce parti pris, dans ce plein soleil systématique, ajoutez un dessin doux et facile, une touche gracieuse, une imagination souple, féconde, parfois brillante, et vous comprendrez les immenses, les triomphants succès de Guido Reni. Jamais peut-être aucun peintre, même dans la grande époque de l'art, n'avait excité pareil enthousiasme; jamais pareille cohorte d'élèves et d'admirateurs ne s'était pressée dans un atelier. Aujourd'hui la peinture du Guide est bien déchue de ce degré d'admiration; elle paraît, à juste titre, fade, molle, monotone à force de lumière, conventionnelle, dépourvue de réalité et de vie. L'exécution en est généralement lâchée et porte les traces fâcheuses de la hâte avec laquelle le Guide produisait ses tableaux, pour faire face aux

incessants besoins d'argent que lui causait sa déplorable passion pour le jeu.

La Fortune enrichissant la Beauté sous les auspices de l'Amour, telle est l'allégorie que retrace le tableau dont nous plaçons ici la gravure. La composition est ingénieuse et pleine de grâce ; elle offrait au Guide une occasion favorable pour étaler toutes les séductions de sa palette, et il n'y a pas manqué. La figure de la Fortune est d'un jet particulièrement heureux. Dans la tête charmante et blonde de la Beauté on reconnaît facilement un portrait. La tradition veut que ce soit celui de la maîtresse d'un des Farnèse, pour qui la peinture fut exécutée.

<div style="text-align:right">Hauteur : 12 palmes.
Largeur : 7¼ palmes.</div>

AGOSTINO CARACCI

LE CHRIST AU TOMBEAU

AGOSTINO CARACCI

Ecole Bolonaise.

26

LE CHRIST AU TOMBEAU.

Raphaël est le premier peintre qui ait traité le magnifique sujet de la déposition du Christ dans le tombeau, et qui, par une inspiration de génie vraiment sublime, ait conçu la pensée de faire assister à cette scène sa mère accablée de douleur, dont le récit des Evangiles n'indique pas la présence. Il a eu de nombreux imitateurs, et presque tous les grands artistes ont voulu, chacun à son tour, traiter ce sujet dans les données mêmes où il l'avait créé.

La composition d'Augustin Carrache, que nous reproduisons ici, est une simple esquisse, exécutée avec une verve rare chez ce peintre. Elle se fait remarquer, à travers quelques défauts inséparables d'un premier jet de la pensée, par l'heureux agencement des figures groupées autour du corps du Rédempteur, qu'elles soutiennent sur le linceul, par la variété de leurs attitudes, la justesse pathétique de leurs expressions, et par un certain accent dramatique de l'ensemble auquel on n'est pas habitué dans les œuvres des fondateurs de l'école bolonaise.

RAPHAEL SANZIO

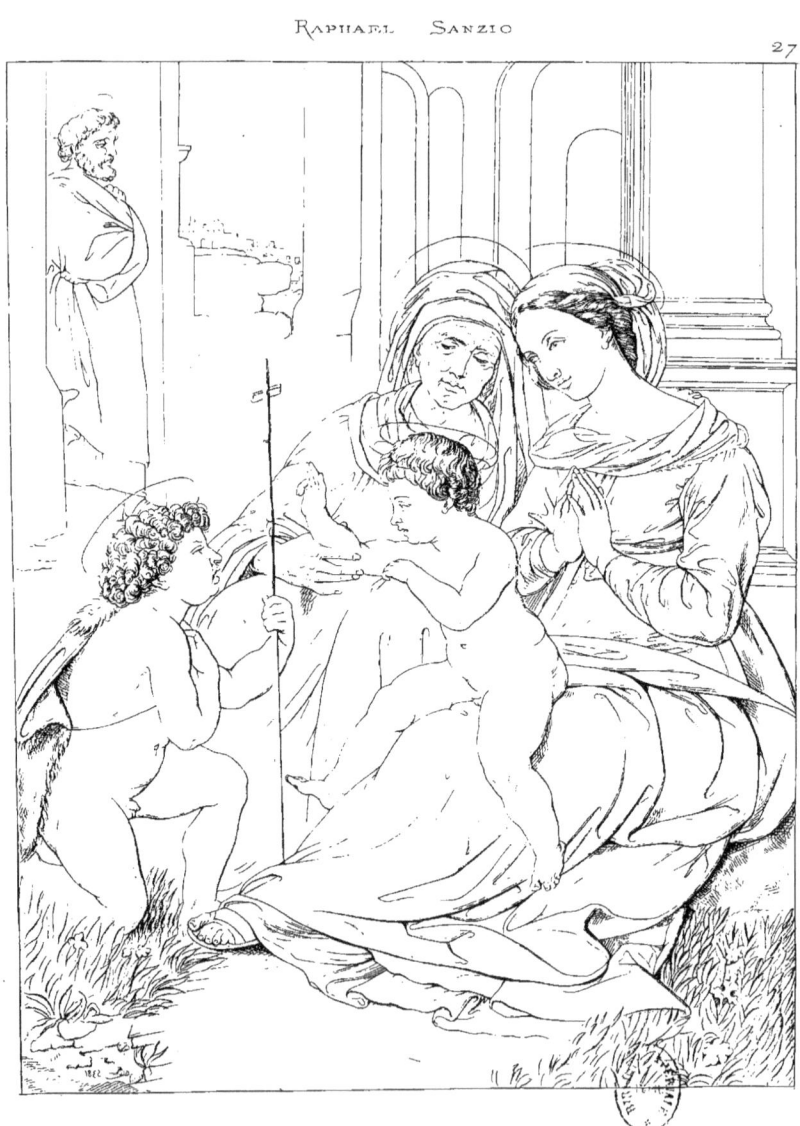

LA SAINTE FAMILLE

Imp Lemercier Paris

RAPHAEL SANZIO

Ecole Florentine.

LA SAINTE FAMILLE DE LA MAISON FARNÈSE.

L'incomparable génie de Raphael éclate par-dessus tout dans ses Vierges et dans ses Saintes Familles, où la prodigieuse variété des compositions n'est égalée que par la perfection sans rivale de l'art. La Sainte Famille dite *de la Maison Farnèse*, d'après l'illustre et princière famille pour qui elle fut exécutée, appartient à la troisième manière du maître des maîtres et date de fort peu de temps avant sa mort.

La Vierge est assise à côté de sainte Anne, sa mère; les deux mains jointes, elle contemple et adore, avec un ineffable mélange de dévotion et de tendresse, l'enfant divin né d'elle, qu'elle porte sur ses genoux. Sainte Anne, avec un mouvement plein d'amour, élève le bras du petit Jésus, qui bénit saint Jean-Baptiste, également enfant, agenouillé devant lui. Saint Joseph, au fond du tableau, entre dans le lieu où se tient la Sainte Famille.

On trouve dans cette admirable peinture toutes les qualités qui n'appartiennent qu'au seul Raphaël. La figure de Marie présente à nos regards ce type qu'aucun artiste n'a su réaliser après le Sanzio, où s'unissent à la fois la pureté immaculée de la vierge, la tendresse et la gravité de la mère, et

l'angélique adoration de la créature privilégiée qui reconnaît le Dieu fait homme dans le fils que ses flancs ont porté. Le Jésus est à la fois un Dieu et un enfant; une incomparable majesté se révèle dans son geste et dans l'expression de ses traits, sous toutes les grâces de son âge. La foi sans bornes et l'ardeur brûlante du précurseur sont peintes sur le visage enfantin de saint Jean. Sainte Anne est admirablement belle encore malgré ses rides; une tendresse toute humaine se mêle chez elle au respect religieux pour le Sauveur des hommes.

<div style="text-align:right">

Hauteur : 5 palmes 4¼ pouces.
Largeur : 4 palmes 2 pouces.

</div>

Francesco Mazzuoli dit le Parmesan

LA SAINTE FAMILLE

FRANCESCO MAZZUOLI dit LE PARMESAN

Ecole de Parme.

26

LA SAINTE FAMILLE.

Voici encore une des meilleures œuvres de ce maître charmant et gracieux, trop gracieux même quelquefois, qui sut se faire un style original en combinant les deux influences du Corrége et de Raphaël, ses modèles favoris. Le Parmesan peignait presque toujours à l'huile ; ses tableaux exécutés à la détrempe, *a tempera*, comme disent les Italiens, sont très-rares. Celui-ci est du nombre, et le procédé de son exécution lui donne un grand prix. Il a beaucoup souffert des injures du temps et il semble n'avoir été jamais complétement achevé. Mais, tel qu'il est, il n'en demeure pas moins un morceau exquis. La pose des figures est charmante ; l'expression de leurs visages, surtout de celui de la Vierge, d'une tendresse et d'une suavité toute raphaélesque. Il faut admirer aussi le beau style du paysage qui forme le fond du tableau ; bien que simplement ébauché, il représente un des sites fertiles et verdoyants du pied des Apennins avec un accent de vérité profonde et d'intime poésie.

<div style="text-align:center;">Hauteur : 6 palmes.
Largeur : 5 palmes.</div>

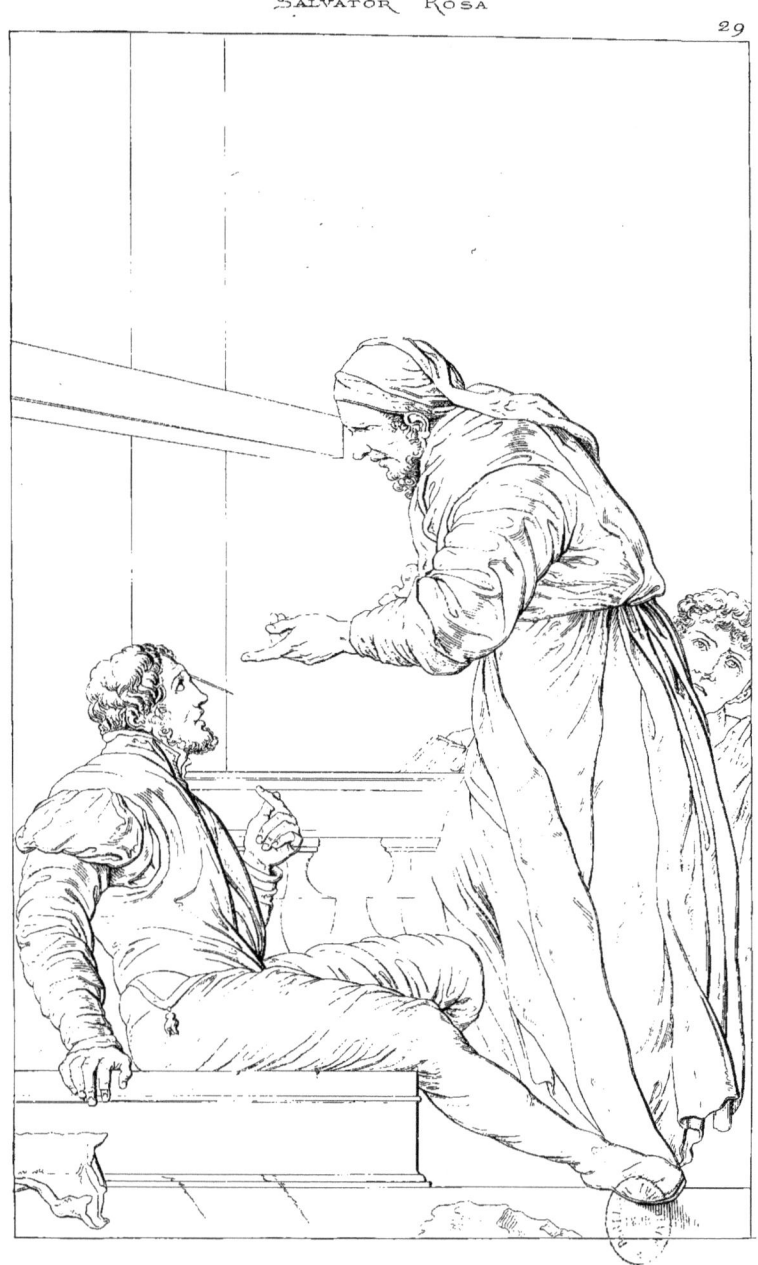

LA PARABOLE DE LA POUTRE ET DE LA PAILLE

SALVATOR ROSA

Ecole Napolitaine

LA PARABOLE DE LA POUTRE ET DE LA PAILLE.

Salvator Rosa, né en 1615, à l'Arenella, charmant village des environs de Naples, est le peintre le plus célèbre et le plus distingué de l'école napolitaine. Jamais vie d'artiste ne fut plus aventureuse que la sienne. Ami de Masaniello, à la révolte duquel il s'était ardemment associé, il se vit, en 1647, proscrit et obligé de fuir sa patrie, dans laquelle il ne rentra plus. Son talent de poète n'était pas inférieur à son talent de peintre, et ses *Satires* sont restées au nombre des œuvres classiques de la littérature italienne. Il mourut en 1673, à Rome, où il avait vécu pendant la plus grande partie de son exil.

C'est surtout comme paysagiste et peintre de batailles que Salvator Rosa jouit d'une très-grande renommée. Ses œuvres en ce genre sont pleines d'une sauvage et pénétrante poésie, exécutées avec une fougue et une énergie prodigieuses. Les tableaux où il s'est essayé dans la grande peinture historique sont inférieurs. Le dessin y est souvent négligé. Les types manquent de noblesse et de grâce. On sent que l'artiste a été surtout préoccupé de la force et de la réalité dans l'imitation de la nature. L'exécution,

enlevée avec trop de verve, est imparfaite, et donne quelquefois aux peintures achevées l'apparence d'une ébauche. Enfin la couleur est dure et d'une localité noire qui déplaît à l'œil. Mais ces défauts sont rachetés par de merveilleuses qualités de puissance et d'énergie.

Le tableau que nous plaçons ici, et qui est l'un des plus importants du maître que possède le Musée de Naples, a son sujet tiré du chapitre VII de l'Évangile selon saint Mathieu, ainsi que l'indique un cartouche placé dans le coin inférieur. C'est la représentation des paroles du Sauveur : « Pourquoi regardez-vous la paille qui est dans l'œil de votre frère au lieu de voir la poutre qui est dans votre propre œil? »

> Hauteur : 7 ¾ palmes.
> Largeur : 4 palmes 11 lignes.

ANNIBALE CARACCI

LA VIERGE DE DOVLEVRS

ANNIBALE CARACCI

Ecole Bolonaise.

30
LA VIERGE DE DOULEURS.

Il n'est pas pour les arts de sujet plus sublime que celui que les Italiens appellent *la Pietà*, et les Français « la Vierge de douleurs, » Marie tenant sur ses genoux le corps de son divin fils descendu de la croix et contemplant, dans toute l'angoisse de sa douleur, la victime sans tache qui a voulu s'immoler pour racheter les péchés des hommes. « O vous qui passez, « arrêtez-vous et voyez s'il est une douleur égale à ma douleur, » dit le prophète. Tous les grands artistes se sont inspirés de ces paroles et ont voulu essayer leurs forces, en traitant, dans la peinture ou dans la sculpture, ce sujet admirable, mais prodigieusement difficile par sa sublimité même et par sa simplicité. La froide correction de dessin d'Annibal Carrache n'y convenait que médiocrement. Aussi la Vierge de douleurs du Musée de Naples, bien que tenant une place honorable dans l'œuvre du peintre de Bologne, ne peut pas être classée au-dessus du rang des ouvrages dignes d'estime. C'est une peinture soignée, correcte, élégante, bien dessinée; ce n'est pas une œuvre de génie, une de ces œuvres qui saisissent et devant lesquelles on ne saurait rester indifférent.

Hauteur : 7 palmes 7 pouces.
Largeur : 5 palmes 9 pouces.

TIZIANO VECELLI dit LE TITIEN

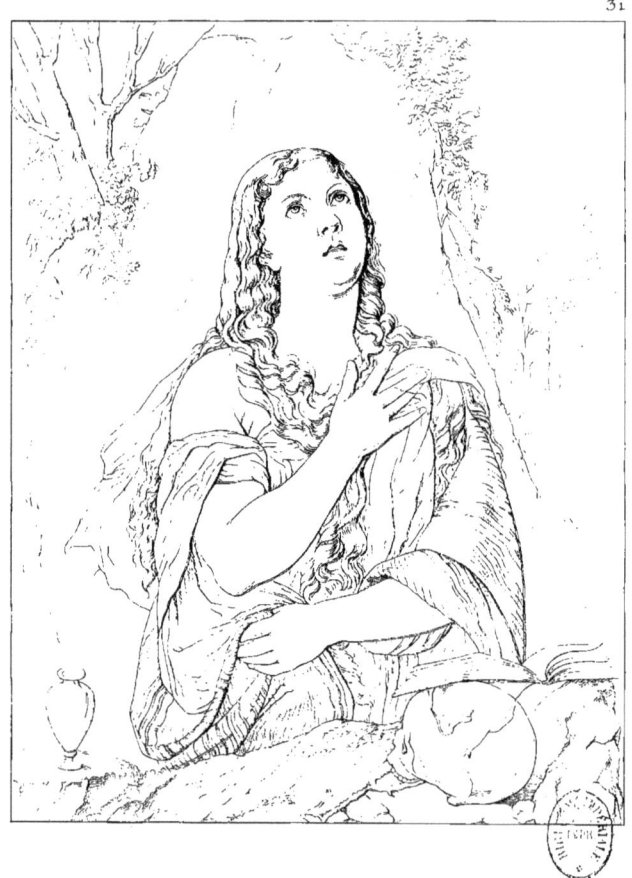

LA MADELEINE

Imp. Lemercier Paris

TI ZIANO VECELLI DIT LE TITIEN

Ecole Vénitienne.

31
LA MADELEINE.

Les peintres byzantins sont les seuls qui, en représentant la Madeleine, aient osé peindre la pénitente émaciée par les austérités et par un long séjour au désert. Les peintres italiens, avant tout préoccupés de la grâce, ont constamment donné à leurs figures de Madeleine repentante la fraîcheur, la jeunesse, la beauté, tous les charmes en un mot de la pécheresse. Ainsi que l'a dit un des poètes de la Renaissance italienne, à propos de la Madeleine du Corrége, ils ont représenté la sainte au début de sa pénitence.

> *Al bel viso, al seno turgido,*
> *Tu non sei la penitente*
> *Che lontana della gente*
> *Sta piangento notte e dì.*
>
> *Ma il pittor che dalle grazie*
> *Trasse sempre il primo merto,*
> *Giunta appena nel deserto*
> *Effigiarti preferì.*

Ces vers semblent une description de la Madeleine du Titien, l'un des

tableaux les plus renommés dont se glorifie le Musée de Naples. Il provient de la galerie Farnèse et a été exécuté pour le pape Paul III. On y remarque certaines négligences de dessin, principalement dans les bras de la figure. Mais le roi de l'école vénitienne y a prodigué toute la magie de sa couleur sans rivale et toute sa puissance d'expression. Les yeux et le visage de la Madeleine sont pleins d'une indicible extase de repentir et d'amour divin.

Hauteur : 4¾ palmes.
Largeur : 3 palmes 10 pouces.

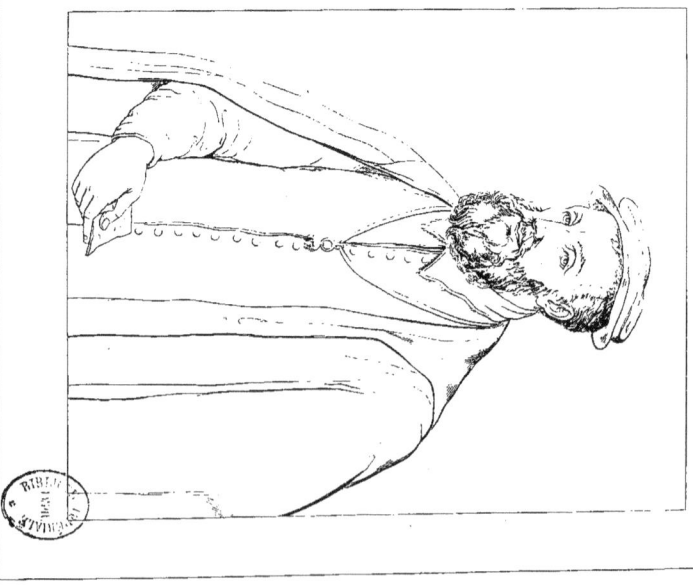

Deux portraits

Imp. Lemercier. Paris

RAPHAEL SANZIO

Ecole Florentine.

PORTRAIT D'HOMME.

On ignore quel est le personnage entièrement vêtu de noir que représente cet admirable portrait, datant de l'époque où Raphael n'avait pas commencé encore à employer dans ses ombres le noir, dont l'usage rend moins transparent le coloris de ses dernières œuvres. La figure s'enlève en vigueur sur une architecture d'un ton gris et froid. La tête est parlante et l'exécution tout à fait magistrale. Cette peinture provient de la galerie Farnèse.

TIZIANO VECELLI dit LE TITIEN

Ecole Vénitienne.

PORTRAIT D'HOMME.

Ce portrait du Titien forme un digne pendant à celui de Raphaël, et le graveur a bien fait de les réunir tous les deux dans une même planche. On ignore aussi quel est le personnage que le grand maître vénitien y a représenté. A son costume espagnol entièrement noir et au collier de la Toison d'Or, on le reconnaît seulement pour quelqu'un de la cour de Charles-Quint ou de Philippe II. Il serait difficile de rencontrer un portrait plus vivant, plus vrai, plus simple et plus puissamment peint.

BENVENUTO GAROFALO

L'ADORATION DES MAGES

BENVENUTO TISI dit IL GAROFALO

Ecole de Ferrare.

33
L'ADORATION DES MAGES.

Bien que l'œillet, signature habituelle des peintures de BENVENUTO TISI, ne se remarque pas dans ce joli tableau, tout y indique la main du peintre de Ferrare. C'est bien son style emprunté à la seconde manière de Raphaël, son dessin correct, son coloris agréable, ses airs de tête, l'architecture dont il aimait à accompagner ses compositions. Les défauts même sont les siens, un peu de sécheresse et de dureté dans la tête de la Vierge, plus de réalité que de noblesse dans celle de l'enfant Jésus, une disposition trop symétrique des personnages, enfin un défaut absolu de perspective aérienne dans le groupe des hommes armés qui forment la suite des Mages. Nous inscrivons donc sans hésitation le nom du Garofalo au-dessus de cette peinture sur bois qui fit originairement partie de la galerie Farnèse. Elle peut compter au nombre des bons tableaux d'un peintre qui, s'il ne fut pas le plus habile et le plus brillant des élèves de Raphaël, fut du moins après sa mort le moins infidèle à ses traditions.

<div style="text-align:right">
Hauteur : 3 palmes.

Largeur : 2¼ palmes.
</div>

ANNIBALE CARACCI

HERCULE ENTRE LE VICE ET LA VERTU

Imp Jannesson Paris

34

ANNIBALE CARACCI

Ecole Bolonaise.

54

HERCULE ENTRE LE VICE ET LA VERTU.

C'est à Xénophon que nous devons connaissance de la fiction du philosophe Prodicus, qui racontait qu'Hercule, à l'âge où se décide la vie, se trouva un jour dans un carrefour où deux routes se présentaient à ses regards. Il s'y assit pour méditer sur l'avenir qui s'ouvrait devant lui, et deux femmes lui apparurent, l'une au visage noble et sévère, à l'attitude pleine de dignité; l'autre aux vêtements en désordre, aux traits ne respirant que la joie et la volupté; c'étaient la vertu et la mollesse. Chacune d'elles invitait le héros à la suivre. La première lui promettait la gloire après une vie toute de travail et d'épreuves, la seconde lui ouvrait la perspective d'une vie facile et remplie par les plaisirs, mais sans gloire. L'âme vaillante et fière d'Hercule choisit la voie de la vertu.

Tel est le sujet qu'a retracé ANNIBAL CARRACHE. La composition est belle et bien ordonnée; le dessin correct. Mais il règne dans ce tableau la froideur habituelle aux œuvres du chef de l'école bolonaise, et l'attitude toute académique des figures, surtout de l'Hercule, manque de vie et de réalité.

<div style="text-align:right">
Hauteur : 6 palmes 5 pouces.

Largeur : 9 palmes 11 pouces.
</div>

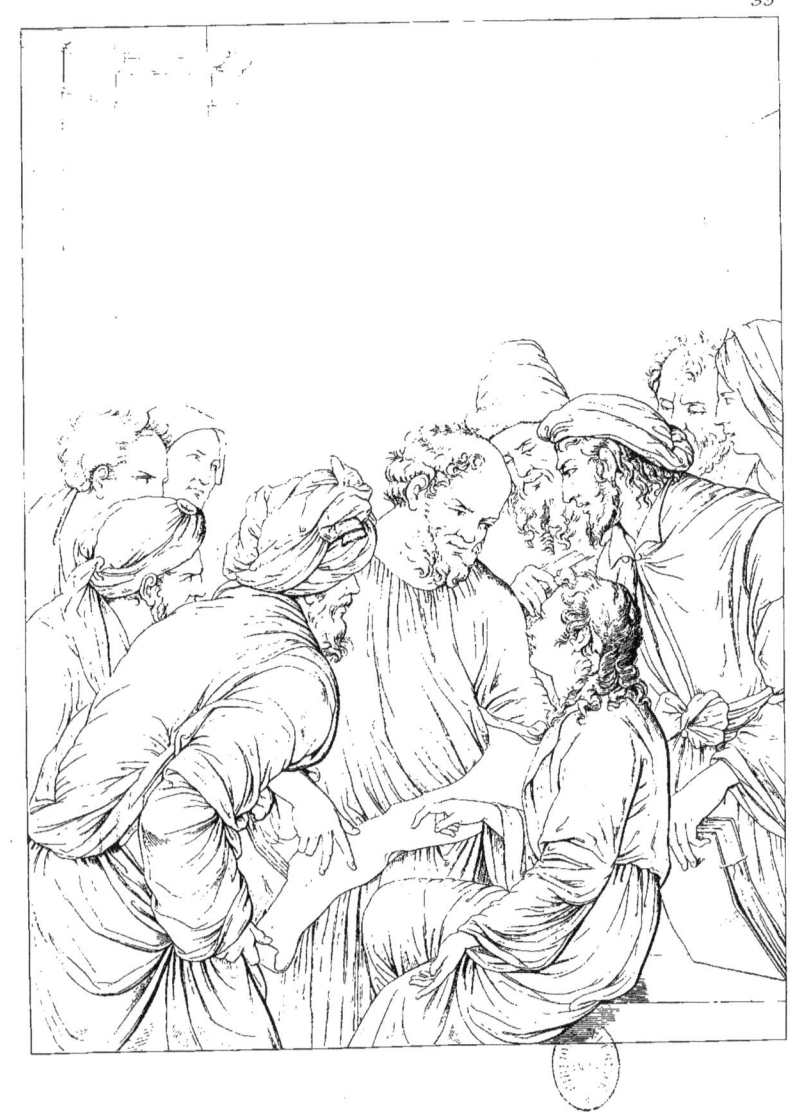

JÉSVS AV MILIEV DES DOCTEVRS

SALVATOR ROSA

Ecole Napolitaine.

JÉSUS ENFANT AU MILIEU DES DOCTEURS.

Voici encore un tableau qui tient une place importante dans l'œuvre de Salvator Rosa, et où l'on retrouve à la fois toutes les qualités et tous les défauts de ce maître éminemment original. Il représente Jésus encore enfant assis dans le Temple au milieu des docteurs de la loi, les enseignant et confondant leur fausse science. La Vierge et saint Joseph, dans le fond du tableau, s'arrêtent surpris en voyant ce spectacle et s'apprêtent à emmener l'enfant divin qu'ils cherchaient depuis quelques jours, le croyant perdu.

Les figures des docteurs sont saisissantes de vie, de réalité et de justesse dans les expressions; ce sont bien là des têtes de vieux Juifs que le peintre aura copiées d'après nature dans le Ghetto. Mais le défaut de noblesse du pinceau de Salvator Rosa se fait sentir d'une manière regrettable dans la figure de Jésus. En voulant peindre l'Enfant-Dieu, l'artiste, si habile dans les représentations d'un ordre moins élevé, a complétement échoué.

<div style="text-align:right">Hauteur : 6 palmes.
Largeur : 5 palmes.</div>

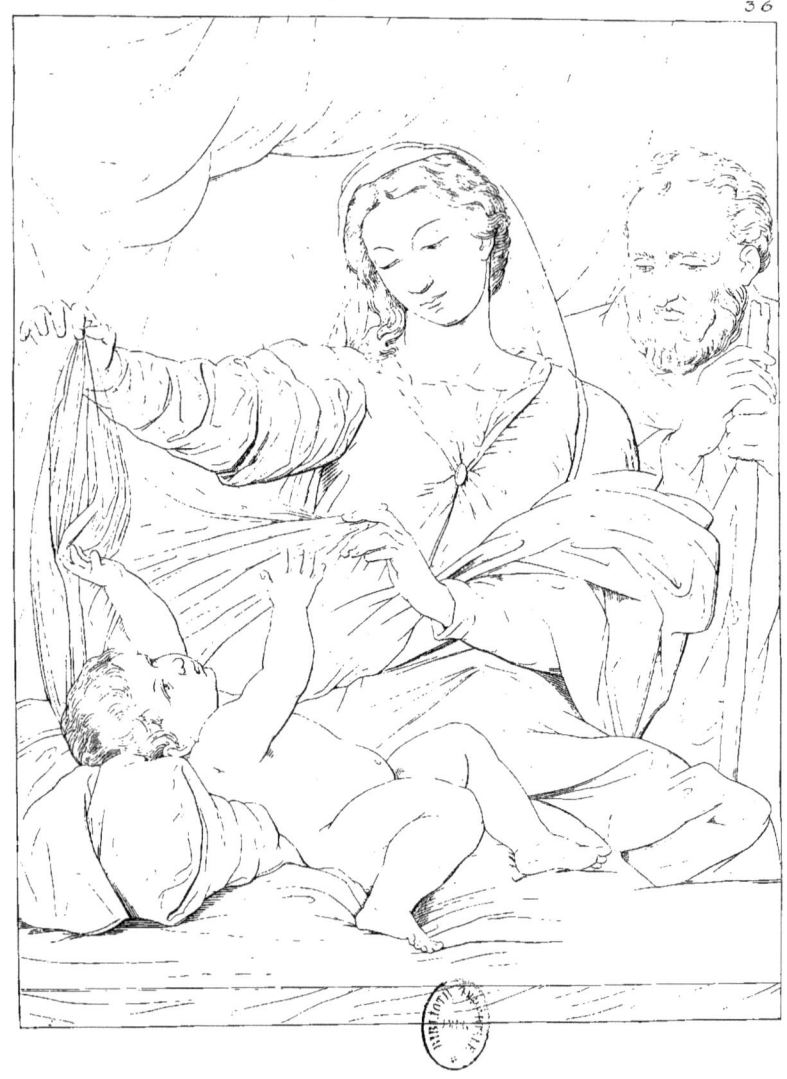

LA SAINTE FAMILLE

PERINO DEL VAGA

Ecole Florentine.

36

LA SAINTE FAMILLE.

Pietro Buonaccorsi, surnommé Perino del Vaga, nom sous lequel il est beaucoup plus connu, fut l'un des meilleurs élèves de Raphaël et peut seul disputer à Jules Romain la première place parmi eux. Quand la prise et le sac de Rome, par le connétable de Bourbon, vinrent disperser la pléiade d'artistes qui avait reçu les leçons du maître par excellence, et qui était restée groupée pour achever les travaux commencés au Vatican sous sa direction, Perino del Vaga se retira à Gênes, où il devint chef d'école et où il éleva le magnifique palais Doria, s'y montrant à la fois, à l'exemple de son maître, architecte, sculpteur et peintre. C'est là qu'il exécuta la plupart de ses tableaux.

Celui que possède le Musée de Naples justifie l'éloge que Vasari fait du peintre, en disant qu'il fut le meilleur dessinateur de l'école du Sanzio. C'est une Sainte Famille d'un charme et d'un accent tout raphaélesque. La Vierge enlève le voile qui couvrait son divin fils pendant son sommeil, et le contemple avec ce regard mêlé de la tendresse d'une mère et de la vénération d'une créature pour son Dieu, dont Perino a su ici ravir le secret à

son maître. L'Enfant Jésus, réveillé, étend les bras en souriant vers sa mère. Saint Joseph, placé en arrière, regarde la scène avec un respectueux attendrissement.

Hauteur : 4 palmes 4 lignes.
Largeur : 3 palmes 4 lignes.

DEUX PORTRAITS D'HOMMES

Imp. Lemercier, Paris

FRANCESCO TORBIDO dit IL MORO

Ecole Vénitienne.

PORTRAIT D'HOMME.

Francesco Torbido étudia d'abord sous Giorgione, mais il fut bientôt obligé de quitter Venise, à la suite d'une de ces rixes dans lesquelles se jetaient volontiers les artistes italiens de la Renaissance. Il se réfugia à Vérone, où il fut accueilli par les comtes Giusti, qui devinrent ses protecteurs et ses amis. Il suivit alors les leçons du célèbre miniaturiste Liberale, dont il combina la manière précieuse avec les traditions de puissant coloris de son premier maître. Torbido peignait lentement et n'a laissé que peu d'ouvrages ; il excellait surtout dans le portrait. Nous offrons ici un magnifique spécimen de son talent. Il serait difficile de trouver une effigie plus vivante que celle de ce vieillard à l'aspect grave et intelligent, vêtu d'une longue robe noire bordée de fourrure. La signature du peintre se trouve dans un des coins inférieurs du tableau.

FRANCESCO MAZZUOLI dit LE PARMESAN

Ecole de Parme.

PORTRAIT D'HOMME.

Le graveur a placé en pendant le portrait d'un certain Girolamo Vincenti,

œuvre remarquable du Parmesan, que malheureusement le temps a fait pousser au noir. C'est un beau portrait, très-vrai de mouvement et d'une couleur savante et vigoureuse. Il ne s'élève pourtant pas à la même puissance que celui de Torbido.

BARTOLOMEO SCHIDONE

L'AMOVR

Imp Lemercier Paris

BARTOLOMEO SCHIDONE

Ecole de Parme.

L'AMOUR.

BARTOLOMEO SCHIDONE naquit à Modène en 1570 et mourut à Parme en 1615. Il reçut les leçons des Carrache, mais choisit surtout son modèle dans le Corrége. La protection de Ranuce Farnèse, duc de Parme, lui aurait assuré une vie heureuse s'il n'avait pas été dévoré de la fatale passion du jeu. Il vécut presque constamment à la cour de ce prince et peignit pour lui la plus grande partie de ses tableaux, dont trente-cinq sont entrés au Musée de Naples avec la galerie Farnèse.

On a surnommé Schidone le Caravage de l'école de Parme, et en effet il ressemble par bien des côtés au rival des Carrache. Comme lui, cherchant avant tout les effets de clair-obscur, il a exagéré outre mesure les oppositions d'ombre et de lumière, infidèle en cela à la tradition du Corrége dont il se prétendait le successeur. Comme Michel-Ange de Caravage, il est doué au plus haut degré d'énergie et de vie, mais dépourvu de noblesse. Uniquement préoccupé de rendre la nature réelle et vivante, il n'y fait aucun choix et ne recherche pas la beauté, dont le sens élevé semble lui avoir manqué. Ses types sont parfaitement vrais, mais presque toujours vulgaires.

Le tableau de ce maître que nous avons fait ici graver en est un exemple. Voulant peindre l'Amour, Schidone n'a pas su ni même cherché à réaliser la conception du plus beau des dieux; reproduisant son modèle sans aucunement l'idéaliser, il n'a représenté qu'un enfant malicieux qui médite une espièglerie.

<div style="text-align: right;">Hauteur : 3 palmes 6 pouces.
Largeur : 2 palmes 11 pouces.</div>

FRANCESCO MAZZVOLI dit LE PARMESAN

PORTRAIT DE CHRISTOPHE COLOMB

FRANCESCO MAZZUOLI dit LE PARMESAN

Ecole de Parme.

PORTRAIT DE CHRISTOPHE COLOMB.

Une tradition, qui remonte au xvi⁰ siècle et qui est déjà consignée dans des écrits du temps, désigne ce portrait d'un guerrier, peint par le Parmesan pour le cardinal Alexandre Farnèse, comme une effigie de l'immortel Génois qui découvrit l'Amérique. Mais il n'a point été fait d'après nature, puisque le Parmesan n'avait que deux ans lorsque Christophe Colomb mourut. Il paraît même avoir été fait purement d'imagination et sans le secours de documents certains, car il n'a pas de ressemblance avec les images réellement authentiques de Colomb.

Mais si ce portrait manque ainsi de valeur historique comme effigie d'un des plus grands hommes de l'humanité, c'est une œuvre d'art du premier ordre, qui doit être comptée au nombre des meilleurs titres de Mazzuoli à l'admiration de la postérité.

> Hauteur : 4 palmes 2 pouces.
> Largeur : 3 palmes 1 pouce.

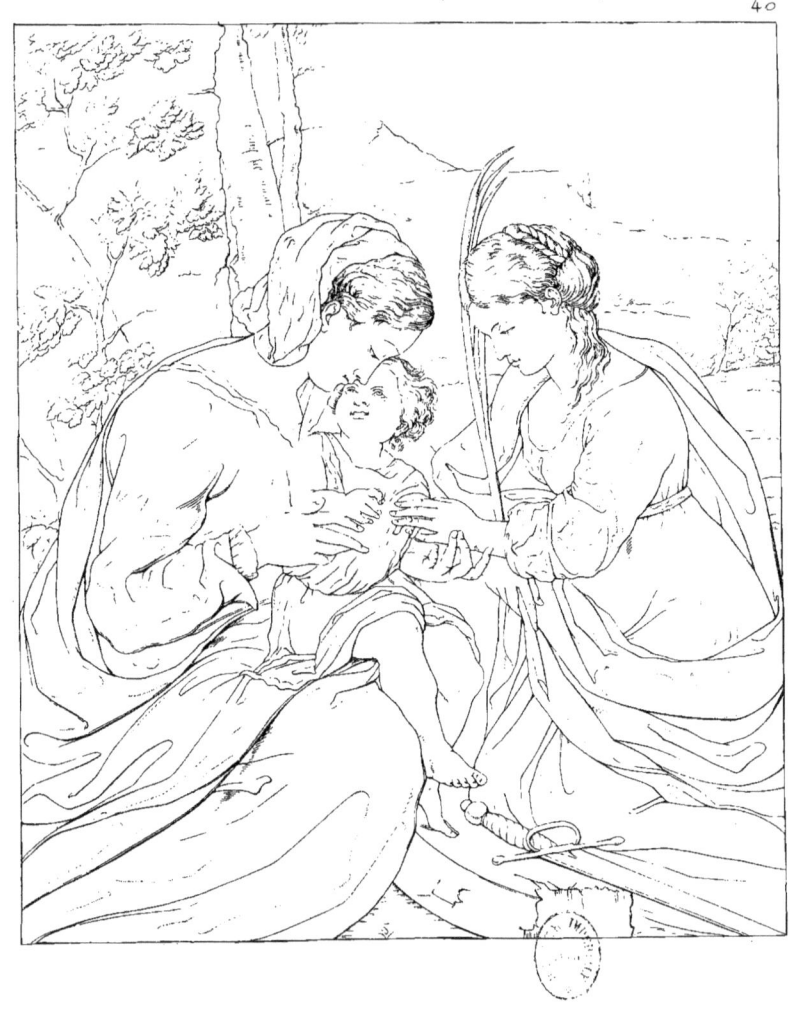

MARIAGE DE SAINTE CATHERINE

ANTONIO ALLEGRI dit LE CORRÈGE

Ecole de Parme.

46

LE MARIAGE DE SAINTE CATHERINE.

　Sainte Catherine était une vierge d'Alexandrie, de la plus noble naissance, qui souffrit le martyre sous Maximin Daza pour avoir repoussé sa brutale et impure passion. Ses fiançailles mystiques avec le divin Rédempteur du monde, auquel elle avait voué sa virginité, ont été pour les artistes chrétiens un sujet de prédilection. Il convenait particulièrement au talent suave, pur et gracieux par excellence du CORRÉGE. Tout le charme et toute la magie de son merveilleux pinceau se déploient dans cette peinture que l'on compte à bon droit parmi les plus précieux joyaux du Musée de Naples. L'attitude de la sainte agenouillée, encore presque adolescente, au doigt de laquelle l'enfant Jésus passe l'anneau des fiançailles, est adorable de modestie et de virginale pureté; le sourire de l'enfant-Dieu regardant sa mère à laquelle il semble demander la permission de cette union, respire une grâce ineffable. Auprès de la sainte on voit à terre les instruments de son martyre, une roue brisée et une épée. La légende dit en effet que sainte Catherine fut d'abord attachée sur une roue garnie de pointes de fer qui devaient la déchirer, et que, cette roue s'étant miraculeusement brisée, Maximin la fit décapiter.

<div style="text-align:right">
Hauteur : 13 pouces.

Largeur : 11 pouces.
</div>

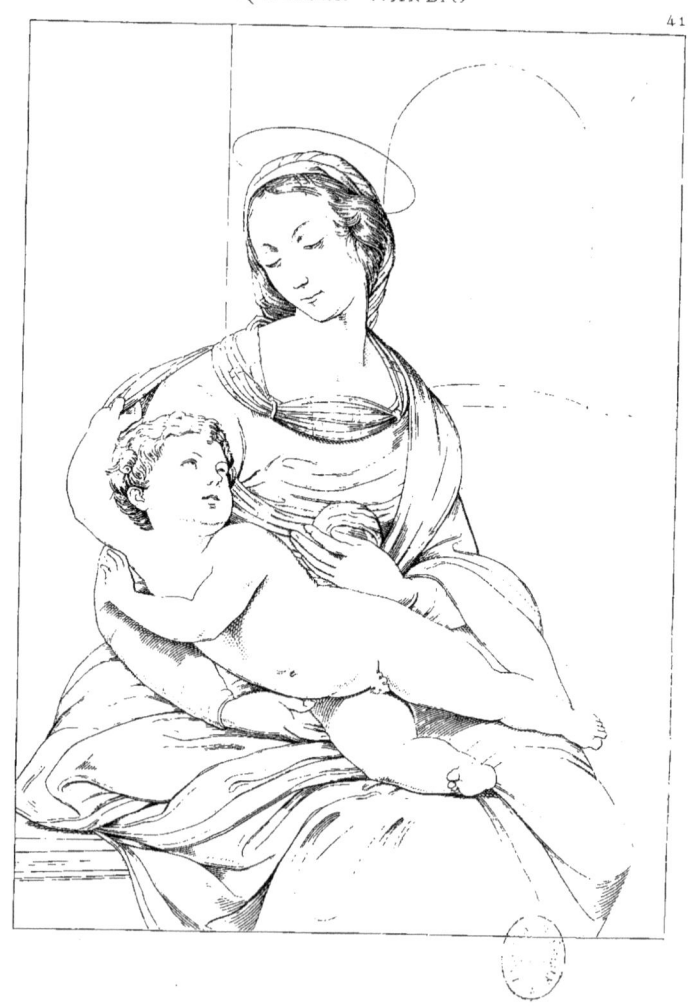

LA VIERGE ET L'ENFANT JESVS

RAPHAEL SANZIO

Ecole Florentine.

41

LA VIERGE ET L'ENFANT JÉSUS.

L'attribution de cette peinture, provenant de la galerie Farnèse, à RAPHAEL est établie sur les documents les plus positifs et les plus authentiques. Mais quelque charmante qu'elle soit, elle doit être considérée comme une des œuvres les moins parfaites de la première jeunesse de ce maître divin, alors qu'il suivait docilement les leçons du Pérugin et se conformait encore de tout point à sa manière. Les deux figures de la Vierge et de l'Enfant Jésus sont gracieusement posées, groupées avec bonheur; mais la tête de la Vierge n'a pas encore cette suavité céleste, cette beauté idéale que le Sanzio a donné à ses autres Madones. On remarque aussi dans le corps de l'enfant, et particulièrement dans le tracé de sa jambe gauche, des erreurs de dessin, une inexpérience du raccourci qui étonne dans une œuvre de Raphaël et qui reporte forcément à ses premiers débuts, alors qu'il n'était encore presque qu'un enfant.

Hauteur : $3^1/_3$ palmes.
Largeur : 3 palmes 5 pouces.

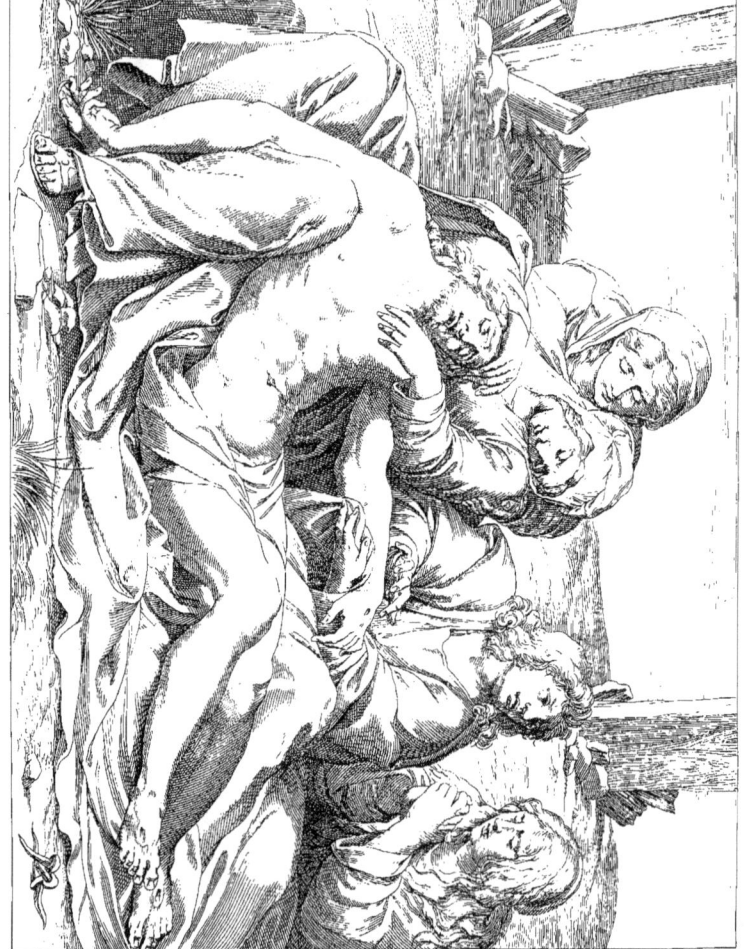

ANNIBALE CARACCI

LA DESCENTE DE CROIX

Imp. Lemercier, Paris

ANNIBALE CARACCI

Ecole Bolonaise.

LA DESCENTE DE CROIX.

Cette planche est l'exact fac-similé d'une gravure d'ANNIBAL CARRACHE sur une plaque d'argent dont les entailles devaient être remplies de cet émail qu'on appelle *nielle*. C'est un genre de travail qu'ont beaucoup cultivé les artistes italiens du xv siècle, et qui les a conduits à l'invention de la gravure en taille-douce. Au commencement du xvii siècle il était presque abandonné ; Annibal Carrache, qui était graveur en même temps que peintre, essaya, mais sans succès, de le remettre à la mode.

Cette belle composition, pleine de noblesse, où le chef de l'école bolonaise s'est très-heureusement souvenu des traditions des grands maîtres de la Renaissance, et a mis plus de vigueur qu'il n'en a d'ordinaire, date de 1598, c'est-à-dire de l'époque la plus complète de son talent, alors qu'il exécutait ses célèbres peintures du palais Farnèse à Rome.

LA CHARITÉ

Imp. Lemercier, Paris

BARTOLOMEO SCHIDONE

Ecole de Parme.

43

LA CHARITÉ.

Voici l'un de ces sujets auxquels se complaisait SCHIDONE, peintre essentiellement réaliste et nullement préoccupé de la recherche de la noblesse et de la beauté. Exécuté pour Ranuce Farnèse, duc de Parme, ce tableau est sans contredit un des plus remarquables de l'émule de Caravage. On y trouve une science de clair-obscur vraiment digne d'admiration, une grande puissance d'effet et de rendu. La figure du jeune aveugle, qu'un guide aussi déguenillé que lui conduit pour recevoir l'aumône, est saisissante de vérité et de vie. Mais le caractère vulgaire de tous les personnages, l'absence de contraste suffisant entre la femme qui fait l'aumône et les mendiants, car elle est aussi dépourvue qu'eux de noblesse, de distinction et de beauté, font de cette remarquable peinture une œuvre sans charme pour les yeux, et dont l'auteur n'a pas su atteindre le véritable but de l'art.

<div style="text-align:right">Hauteur : 7 palmes 1 pouce.
Largeur : 5 palmes.</div>

GVIDO RENI

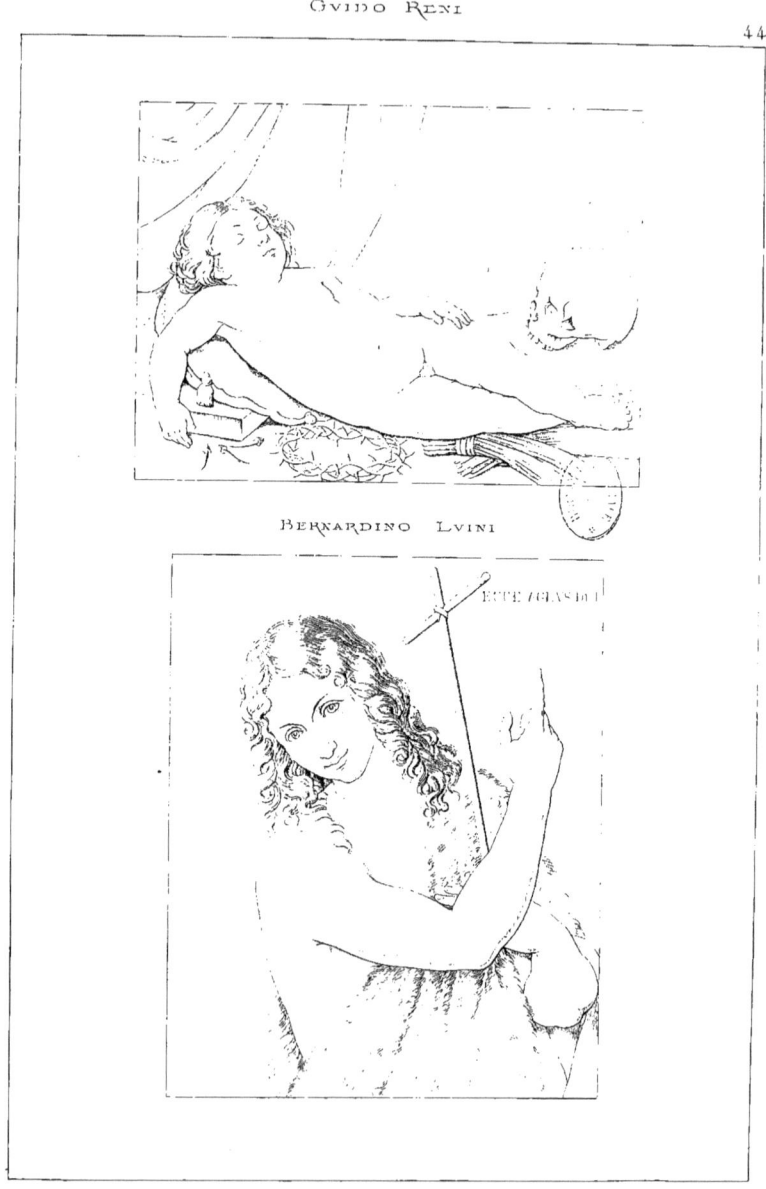

BERNARDINO LVINI

SOMMEIL DE L'ENFANT JESVS — SAINT JEAN BAPTISTE

GUIDE RENI DIT LE GUIDE

Ecole Bolonaise.

44

LE SOMMEIL DE L'ENFANT JÉSUS.

Jésus enfant, paisiblement endormi du doux et gracieux sommeil de cet âge, tandis que les attributs de la Passion et de la mort, épars autour de lui, rappellent le mystère de la Rédemption, tel est le sujet de la peinture du GUIDE que nous plaçons sous les yeux de nos lecteurs. Il y a déployé toute la fraîcheur de son coloris, toutes les grâces molles et un peu fades de son pinceau. De nombreuses répliques de cette composition existent dans différents musées.

Hauteur : 2 palmes 8 pouces.
Largeur : 3 palmes 4 pouces.

BERNARDINO LUINI

Ecole Lombarde.

44

SAINT JEAN-BAPTISTE.

L'habile élève de Léonard de Vinci a reproduit, dans cette figure du Précurseur annonçant « l'Agneau de Dieu qui efface les péchés du monde, » une composition de son maître dont l'original existe au Louvre. Il y a presque égalé le modèle, et si on ne savait pas positivement que le tableau est de Luini on le croirait volontiers de Léonard.

Hauteur : 2 palmes 2½ pouces.
Largeur : 1 palme 7½ pouces.

TIZIANO VECELLI dit LE TITIEN

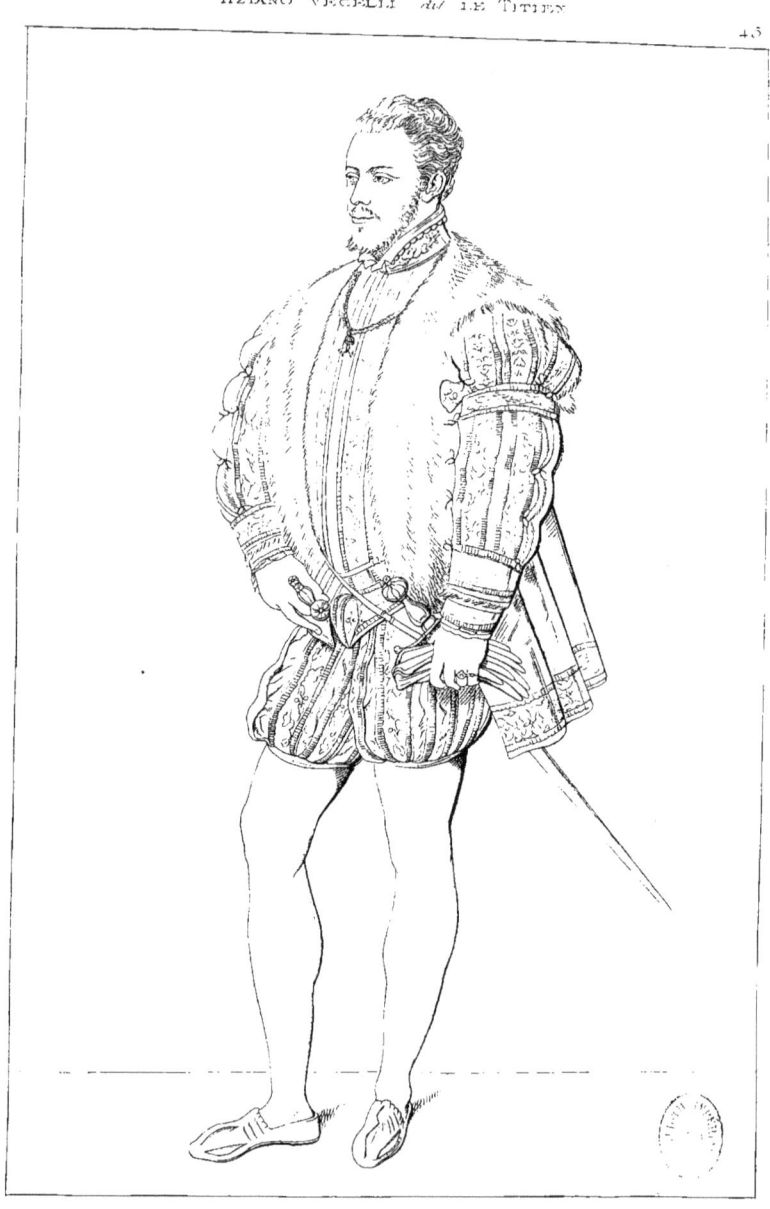

PORTRAIT DE PHILIPPE II, ROI D'ESPAGNE

TIZIANO VECELLI DIT LE TITIEN

Ecole Vénitienne.

PHILIPPE II, ROI D'ESPAGNE.

Voici l'un des plus beaux portraits du grand maître de Venise; il est venu à Naples avec la galerie Farnèse. Philippe II avait hérité de l'admiration de son père Charles-Quint pour Titien et combla l'illustre artiste d'honneurs et de pensions. Le roi d'Espagne était encore dans sa jeunesse lorsque fut fait le portrait du Musée de Naples. C'est une merveille de couleur et d'exécution; le pinceau du maître s'est joué dans la représentation des éclatantes broderies du costume dont il a revêtu Philippe, et en a fait une fête pour les yeux. Mais c'est surtout la tête du roi qu'il faut admirer dans cette peinture; tout le caractère et toute l'histoire de Philippe II sont écrits dans son regard et dans l'expression de ses traits. C'est bien là ce roi de marbre, froidement fanatique, qui, enfermé comme un moine dans le fond de l'Escurial, n'ouvrait à personne les secrets de son âme altière et inflexible, et ordonnait sans trouble les plus terribles exécutions, comme le bouleversement de l'Europe, persuadé que la sainteté de son but lui rendait tous les moyens légitimes.

Hauteur : 8 palmes 1 pouce.
Largeur : 3 palmes 9 pouces.

BERNARDINO GATTI

LE CRVCIFIEMENT

BERNARDINO GATTI

Ecole de Parme.

46

LE CRUCIFIEMENT.

Bernardino Gatti, né à Crémone, fut un des élèves du Corrége. C'était celui que ce grand maître préférait et qui se montrait en effet le plus digne de lui. Le Crucifiement, qui de la galerie Farnèse a passé dans le Musée de Naples, est une des œuvres capitales de ce peintre par les dimensions et par l'importance du sujet. La composition en est heureuse, bien entendue, animée, dramatique, et claire malgré le grand nombre des figures. Le Christ expire sur la croix entre les deux larrons, dont l'un, repentant et consolé par la promesse divine, achève de mourir dans le calme et la sérénité, tandis que l'autre, impénitent, se tord en blasphémant dans les dernières convulsions d'une agonie désespérée. Marie, que Jésus vient de confier aux soins du disciple bien-aimé, s'évanouit au pied de la croix entre les bras des femmes courageuses qui l'ont suivie jusqu'au sommet du Golgotha. Le centurion Longin, subitement touché par la grâce, joint les mains et adresse une ardente prière à celui dont sa lance vient de percer le côté. Les autres soldats romains, à pied et à cheval, contemplent la scène, les uns avec une anxieuse curiosité, les autres avec une froide indifférence. Toutes les expressions se font remarquer par leur justesse.

Hauteur : 16 palmes 6 pouces.
Largeur : 12 palmes.

ÉCOLE FLORENTINE

LES ARCHITECTES

Imp. Lemercier, Paris

MAITRE INCONNU

De l'Ecole Florentine.

LES ARCHITECTES.

Cet admirable portrait d'un maître architecte dirigeant le travail et la main de son élève, est vulgairement attribué à Andrea del Sarto. Il est en effet, par la beauté et la noblesse du dessin, par le sentiment du clair-obscur, par la puissante harmonie de la couleur, digne de ce maître que ses contemporains appelaient *Andrea senza errori*. Mais la date de 1555, qu'il porte inscrite, ne permet pas une telle attribution, car elle est de quinze ans postérieure à la mort d'Andrea del Sarto. On ne sait à qui rapporter les lettres O. T. groupées en monogramme qui en forment la signature. Mais dans tous les cas, cette peinture est un véritable prodige pour sa date. Par sa simplicité puissante, elle égale les œuvres de la plus grande époque, et elle a été faite à un moment où presque tous les artistes italiens, dévoyés par l'exemple de Michel-Ange, s'étaient jetés dans une voie funeste d'exagération et de recherche de force outrée.

Hauteur : 4 palmes.
Largeur : 3 palmes.

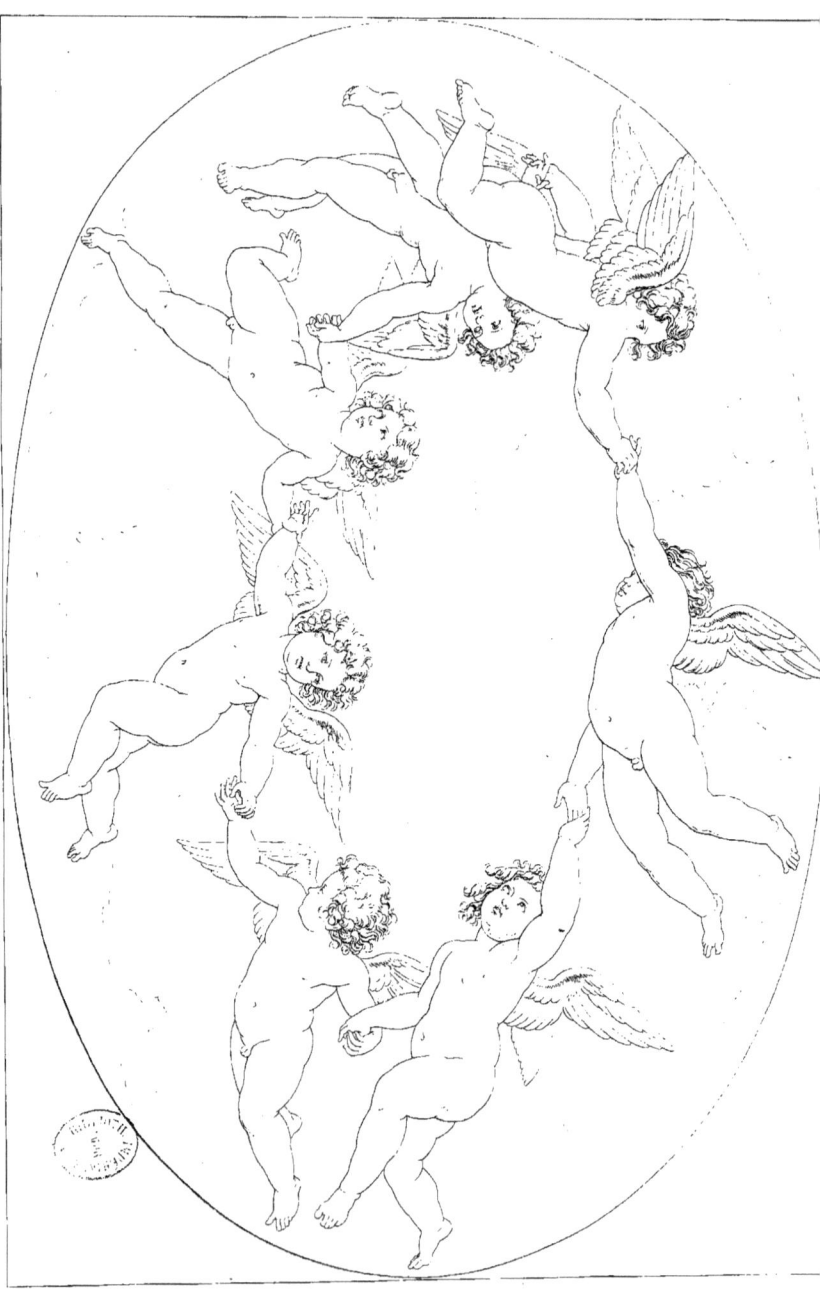

Ronde d'Anges

Imp Lemercier, Paris

GIUSEPPE CESARI D'ARPINO DIT LE JOSÉPIN

Ecole Romaine.

48

RONDE D'ANGES.

Le Josépin, né à Arpino dans le royaume de Naples en 1560, mort à Rome en 1640, tient parmi les peintres le même rang que Marini parmi les poètes de l'Italie. Doués l'un et l'autre d'une imagination vive et d'un désir insatiable de renommée, ils trouvèrent tout chemin bon dès qu'il conduisait à leur but; sacrifiant sans mesure au goût dépravé de leur époque, négligeant le vrai pour le brillant, ils contribuèrent également à la décadence de la poésie et de la peinture en Italie à la fin du xvie siècle. Né véritablement peintre, le Josépin coloriait habilement ses fresques; ses compositions étaient riches, ses figures avaient de l'âme et du charme. Lorsqu'il voulait s'en donner la peine, il s'élevait parfois à une grande hauteur de talent. Ce sont ces qualités brillantes qui faisaient oublier à ses contemporains les incorrections de dessin, la fausseté de mouvement des draperies, le manque de justesse des ombres et des lumières, qui n'étaient que trop nombreux dans ses ouvrages. Mais ce que le Josépin avait de véritable talent était ce qui contribuait à rendre son exemple encore plus dangereux en lui faisant trouver de nombreux imitateurs. Aussi fût-ce lui qui jeta la

peinture italienne dans les voies déplorables et funestes de la manière, d'où les Carrache, Caravage et Le Dominiquin lui-même ne parvinrent pas à la faire sortir.

 Le plafond ovale représentant une ronde d'anges, que nous avons fait graver, peut être considéré comme un type parfait des qualités et des défauts de ce peintre, si vanté à son époque, dans ses meilleures œuvres, dans celles où il n'a pas laissé l'abus de sa facilité aller jusqu'à la négligence et dont le sujet convenait le mieux à son talent gracieux par essence, mais sans noblesse et incapable d'atteindre au sublime. Le Josépin y a déployé une imagination vive et ingénieuse; les anges, mieux dessinés qu'il n'arrive d'ordinaire à cet artiste, ont le charme exquis de l'enfance; ils sont élégamment groupés et planent bien dans l'air libre.

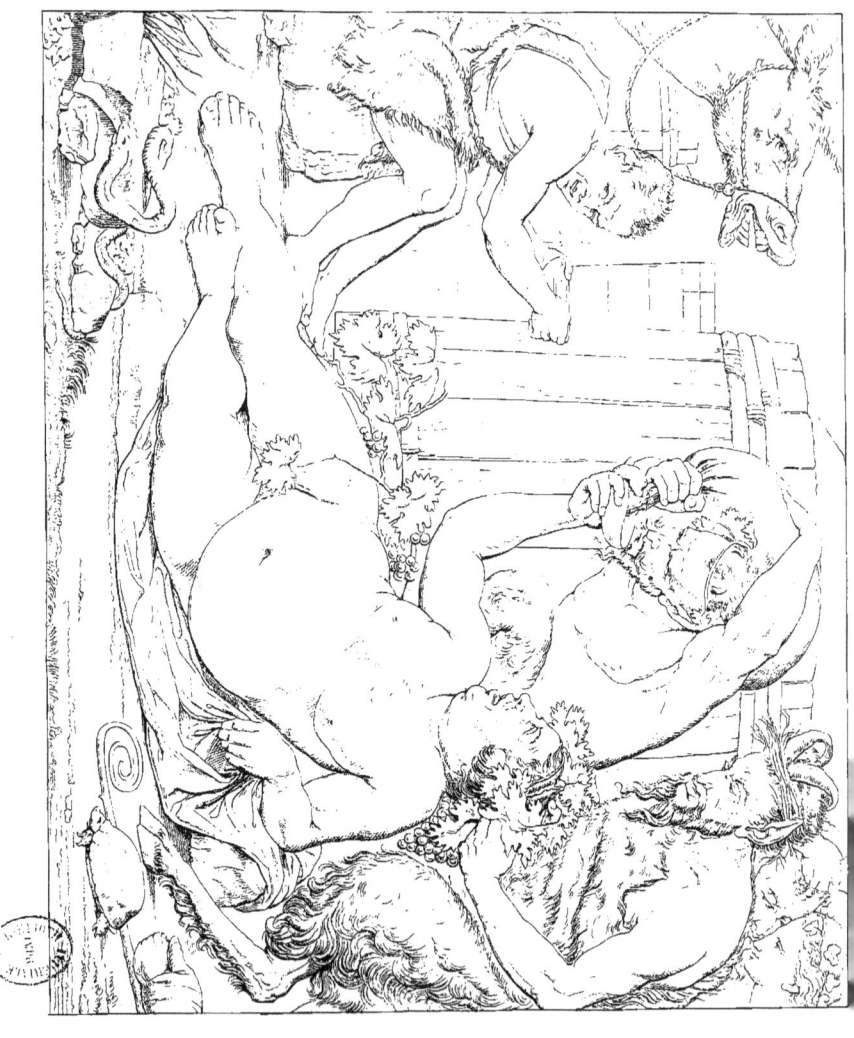

BACCHANALE

Imp Lemercier, Paris

JOSEPH RIBERA dit L'ESPAGNOLET

Ecole Espagnole.

BACCHANALE.

Ribera, né à Xativa, aujourd'hui San Felipe, près de Valence, vint de bonne heure en Italie, et reçut à Naples les leçons de Caravage, dont il adopta la manière, en y donnant plus de noblesse, en y ajoutant en même temps l'accent sombre et austère qui est dans le caractère général de la nation espagnole et qui faisait le fond de son propre caractère. Il acquit en peu de temps une grande réputation et fut nommé peintre en titre du roi Philippe IV. Après avoir passé quelques années en Espagne, il retourna à Naples, son pays de prédilection, et y mourut en 1656. Ribera ne paraît s'être jamais préoccupé de faire beau ; sa peinture n'avait naturellement pas de charme, et il fuyait cette qualité par système ; les sujets horribles, les types laids étaient ceux qu'il préférait. Mais dans ces données, à la différence de Caravage, il n'est jamais vulgaire. Sa peinture, peu agréable à voir, saisit par sa puissance et s'impose à l'admiration tout en déplaisant. Il a une grande vigueur, beaucoup de vérité et de vie, un modelé savant, un clair-obscur du même genre que celui de Caravage, d'un relief extraordinaire, mais en dehors de la nature vraie, et exagéré dans l'opposition entre les ombres et la lumière.

La Bacchanale dont nous donnons ici la gravure date du premier séjour du peintre à Naples. C'est un tableau dont l'intention satirique est évidente. Le Silène ventru et ignoble, qui étale à terre son obésité et s'enivre du vin que lui versent plusieurs Satyres, représente quelque détracteur de l'artiste espagnol; on ne saurait dans sa tête méconnaître un portrait. L'intention est soulignée par l'âne qui brait dans un coin de la composition et par le serpent qui, sur le devant, déchire de sa dent venimeuse le papier sur lequel le peintre a écrit sa signature : *Joseph Ribera Hispanus Valentinus et academicus Romanus faciebat Parthenope*, 1626.

Hauteur : 7 palmes.
Largeur : 8 palmes 8 pouces.

SEBASTIEN BOURDON

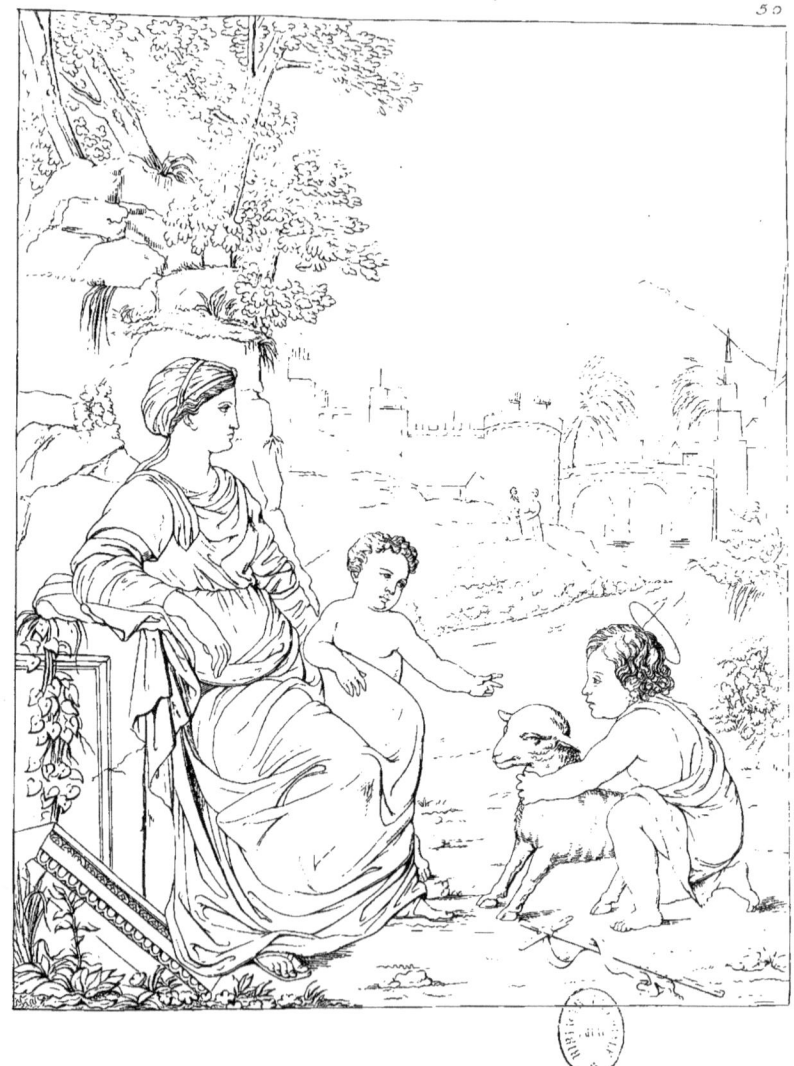

LA SAINTE FAMILLE

Imp. Lemercier, Paris

SÉBASTIEN BOURDON

Ecole française.

§ 0
LA SAINTE FAMILLE.

Sébastien Bourdon, l'un des bons peintres de notre École dans le milieu du xvii° siècle, étudia en Italie comme la plupart des artistes de ce temps. C'était l'époque où Claude Lorrain et Poussin vivaient à Rome et élevaient si haut la gloire artistique de la France. Sébastien Bourdon se fit pour le paysage le disciple et l'imitateur de Claude, pour les figures celui de Caravage. Le tableau de lui que possède Naples est peu important par ses dimensions, mais plus soigné que ne le sont d'ordinaire ceux de cet artiste, souvent négligé par abus de la facilité et de la prestesse de son pinceau. Il offre en outre cette particularité, curieuse pour l'histoire du peintre, que le paysage n'est pas inspiré par l'exemple de Claude Lorrain, mais par celui de Poussin, dont il est directement imité. Sébastien Bourdon, tout jeune encore, et cherchant sa voie, lorsqu'il étudiait Rome, hésita donc entre les enseignements de ses deux illustres compatriotes, et un moment inclina vers le grand peintre des Andelys.

Les œuvres de l'École française sont rares dans les musées de l'Italie, et celle-ci est presque la seule que Naples possède.

<div style="text-align:right">Hauteur : 3 palmes.
Largeur : 2 palmes.</div>

TIZIANO VECELLI *dit* LE TITIEN

PORTRAIT DV PAPE PAVL III

TIZIANO VECELLI dit LE TITIEN

Ecole Vénitienne.

PORTRAIT DU PAPE PAUL III.

Paul III, Farnèse, fut un des plus éminents papes du xvi^e siècle. Au travers d'énormes difficultés et de dangers sans cesse renaissants, il poursuivit invariablement quatre buts, vers lesquels étaient tournés tous ses efforts, la destruction de l'hérésie et la réforme sérieuse de l'Eglise, le rétablissement de la concorde entre Charles-Quint et le roi de France, l'émancipation de l'Italie de la suprématie impériale exclusive, enfin la grandeur de sa propre famille, qu'il avait mise à la tête d'un nouveau parti guelfe. Mais il était trop vieux pour pouvoir réaliser d'aussi grands projets, et il mourut à 81 ans, en 1549, n'ayant fait que les ébaucher. Il eut du moins la gloire d'ouvrir le Concile de Trente. « Paul III, dit M. Ranke, était un homme plein de talent et d'esprit; dans la plus haute position il ne se laissa pas éblouir et n'oublia jamais les règles de la prudence la plus consommée. Il avait des manières aisées, grandes et magnifiques ; rarement à Rome un pape a été aussi aimé. »

Titien, dont Paul III était un des plus généreux et des plus constants protecteurs, a peint ce magnifique portrait dans la dernière année de la

vie du pape, dont la mort n'a pas permis de l'achever complétement. Le pontife octogénaire est assis dans un grand fauteuil. Ses traits et l'attitude de son corps portent l'empreinte de la fatigue et de la décrépitude ; mais le feu de son regard montre une intelligence fine et perçante qui résiste à toutes les atteintes de l'âge. Debout derrière le fauteuil du pape est l'aîné de ses neveux, le savant cardinal Alexandre Farnèse, qui était son bras droit dans le gouvernement de l'Eglise. Le personnage, élégamment vêtu en cavalier qui s'incline vers le pape et semble recevoir ses ordres, est son autre neveu, Octave Farnèse, second duc de Parme, qui fut le père du duc Alexandre Farnèse, le fameux capitaine, l'adversaire de notre Henri IV.

Cet admirable portrait, que Vasari cite parmi les œuvres les plus célèbres du Titien, est entré en la possession de la couronne de Naples avec les autres tableaux de la maison Farnèse.

<div style="text-align:right">
Hauteur : 7 palmes 8 pouces.

Largeur : 6 palmes 7 pouces.
</div>

Armide et Renauld

AGOSTINO CARACCI

Ecole Bolonaise.

RENAUD ET ARMIDE.

Voici un sujet qui eût prêté à un littérateur de l'école pseudo-classique du premier empire matière à bien des lieux communs sur la force vaincue par la beauté, sur le pouvoir du *petit dieu malin*, etc. Il n'eût pas manqué de parler à cette occasion de Mars et Vénus, d'Hercule filant aux pieds d'Omphale, des jardins d'Alcine et de mille autres exemples semblables. Nous laisserons de côté cette occasion de faciles développements, dont le moindre inconvénient serait d'être rebattus et passés de mode. Rien ne nous répugne plus en effet que les phrases vides et inutiles.

C'est à la *Jérusalem délivrée* du Tasse qu'AUGUSTIN CARRACHE a emprunté le sujet de ce tableau. Il est tiré du chant célèbre dans lequel le poète décrit Renaud, follement épris de la magicienne Armide, s'endormant dans la mollesse et dans les voluptés au milieu des jardins splendides de son palais, oubliant entre ses bras la sainte entreprise des Croisés. Dans le fond, parmi les arbres, on aperçoit les deux chevaliers dévoués qui viennent l'arracher à ces indignes chaînes et le rappeler au devoir.

Le talent froid et académique d'Augustin Carrache a produit dans ce

tableau une de ses meilleures œuvres, sage de composition et correcte de dessin, bien que n'ayant rien de l'accent de volupté et de l'exquise séduction des vers qui l'ont inspiré. Augustin Carrache avait le pinceau moins facile que son frère Annibal; il ne produisait qu'à force de travail et souvent s'étudiait à vaincre des difficultés plus qu'à chercher la beauté parfaite et à demeurer fidèle à toutes les règles du goût. C'est ainsi que dans cette peinture la tête du Renaud, se présentant en raccourci, est sans doute dessinée habilement et avec science, mais produit un effet désagréable qu'un autre artiste eût évité.

Hauteur : $6^{1}/_{3}$ palmes.
Largeur : 9 palmes.

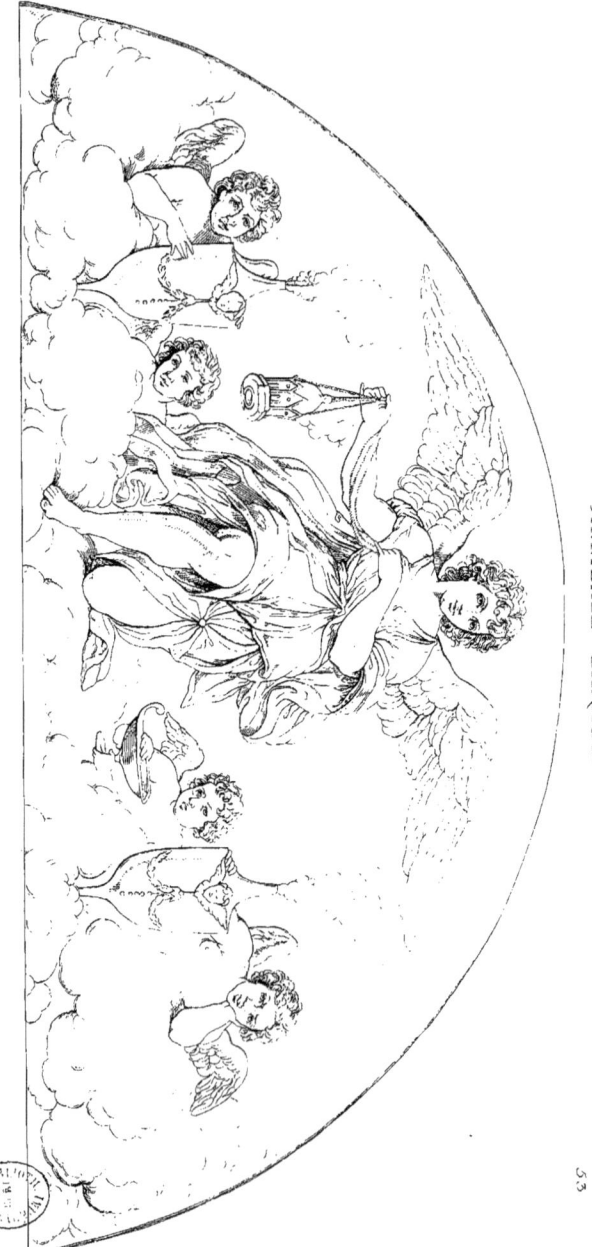

ANNIBALE CARACCI

ANGES

Imp Jourdy, Paris

ANNIBALE CARACCI

Ecole Bolonaise.

ANGES.

Cette lunette, d'une composition savante et harmonieuse et d'un beau dessin, a été peinte pour la décoration d'une chapelle. Elle représente un archange entouré de simples anges, dont la taille moins élevée dénote le rang inférieur dans la hiérarchie céleste, qui offre à Dieu l'encens des prières de la terre. On y retrouve la manière sage et tempérée du peintre bolonais, son talent correct et estimable, qui ne s'élève jamais jusqu'au sublime.

TABLE ALPHABÉTIQUE DES PEINTRES

DONT LES ŒUVRES SONT COMPRISES DANS CE RECUEIL.

	Planches
ALLEGRI (Antonio), dit LE CORRÈGE. La Vierge et l'Enfant Jésus	7
— Le Mariage de Sainte Catherine	40
ARPINO (Cavaliere d'), *voy*. CESARI (Giuseppe).	
BARBIERI (Francesco), dit LE GUERCHIN. La Madeleine	8
BELLINI (Giovanni). La Transfiguration	6
BOURDON (Sébastien). La Sainte Famille	50
CALABRESE (Il), *voy*. PRETI (Mattia).	
CARACCI (Agostino). Le Christ au tombeau	26
— Renaud et Armide	52
CARACCI (Annibale). Vénus	18
— La Vierge de douleurs	30
— Hercule entre le vice et la vertu	34
— La Descente de croix	42
— Anges	53
CESARI (Giuseppe), Cavaliere d'Arpino, dit LE JOSÉPIN. Ronde d'anges	48
CORRÈGE (Le), *voy*. ALLEGRI (Antonio).	
DOMINIQUIN (Le), *voy*. ZAMPIERI (Domenico).	
ESPAGNOLET (L'), *voy*. RIBERA (Joseph).	

	Planches
FLORENTINE (Ecole). Les Architectes.....................................	47

GAROFALO (Il), *voy*. TISI (Benvenuto).
GATTI (Bernardino). Le Crucifiement............................. 46
GUERCHIN (Le), *voy*. BARBIERI (Francesco).
GUIDI (Tomaso), dit MASACCIO. La Vierge et l'Enfant Jésus............... 1
GUIDE (Le), *voy*. RENI (Guido).

JOSÉPIN (Le), *voy*. CESARI (Giuseppe).
JULES ROMAIN, *voy*. PIPPI (Giulio).

LÉONARD DE VINCI (Ecole de). L'Enfant Jésus et Saint Jean-Baptiste..... 4
LUINI (Bernardino). La Vierge et l'Enfant Jésus... 11
 — Saint Jean-Baptiste 44

MASACCIO, *voy*. GUIDI (Tomaso).
MAZZUOLI (Francesco), dit LE PARMESAN. Portrait de femme 3
 — La Nativité..................................... 9
 — L'Annonciation............................... 19
 — La Vierge et l'Enfant Jésus........................ 24
 — La Sainte Famille.. 28
 — Portrait d'homme............................. 37
 — Portrait de Christophe Colomb................... 39
MORO (Il), *voy*. TORBIDO (Francesco).

PARMESAN (Le), *voy*. MAZZUOLI (Francesco).
PÉRUGIN (Le), *voy*. VANUCCI (Pietro).
PIOMBO (Sebastiano del). La Sainte Famille......................... 17
PIPPI (Giulio), dit JULES ROMAIN. La Sainte Famille. 2
PRETI (MATTIA), dit IL CALABRESE. Saint Nicolas de Bari........ 23

RAPHAEL, *voy*. SANZIO (Raffaello).
RENI (Guido), dit LE GUIDE. La Fortune............................. 25
 — Le Sommeil de l'Enfant Jésus..................... 44
RIBERA (Joseph), dit L'ESPAGNOLET. Bacchanale................... 49
ROSA (Pacheco de). La Vierge et l'Enfant Jésus....................... 15

	Planches
ROSA (Salvator). La Parabole de la poutre et de la paille	29
— Jésus au milieu des docteurs	35
SABATINI (Andrea), dit ANDREA DI SALERNO. L'Adoration des Mages	5
— Saint Nicolas, évêque de Myre	10
— Les Pères de l'Eglise	14
SANZIO (Raffaello). Portrait du Pape Léon X	21
— Etude pour le portrait du Pape Léon X	22
— La Sainte Famille	27
— Portrait d'homme	32
— La Vierge et l'Enfant Jésus	41
SCHIDONE (Bartolomeo). L'Amour	38
— La Charité	43
SESTO (Cesare da). L'Enfant Jésus et Saint Jean-Baptiste	4
SPADA (Leonello). La Mort d'Abel	16
TISI (Benvenuto), dit IL GAROFALO. La Descente de croix	20
— L'Adoration des Mages	33
TITIEN (Le), voy. VECELLI (Tiziano).	
TORBIDO (Francesco), dit IL MORO. Portrait d'homme	37
VAGA (Perino del). La Sainte Famille	36
VANUCCI (Pietro), dit LE PÉRUGIN. La Vierge et l'Enfant Jésus	13
VECELLI (Tiziano), dit LE TITIEN. La Madeleine	31
— Portrait d'homme	32
— Portrait de Philippe II, roi d'Espagne	45
— Portrait du Pape Paul III	51
ZAMPIERI (Domenico), dit LE DOMINIQUIN. L'Ange gardien	12

www.ingramcontent.com/pod-product-compliance
Lightning Source LLC
Chambersburg PA
CBHW071527220526
45469CB00003B/671